风·雅·颂

RENAISSANCE

文艺复兴

简明艺术史书系

总主编 吴 涛

[德] 维多利亚·查尔斯 编著

孔 梅 刘晓民 译

重庆大学出版社

目　录

导　言

15世纪的"启蒙运动"点亮了绘画艺术发展的曙光，它使绘画艺术获得新的历史观，让艺术家们得以回顾中世纪以前的古典文明世界。意大利人对古希腊人、古罗马人的智慧和洞察力以及艺术和学术成就非常仰慕，并几近崇拜。一种新型知识分子，人文主义者——提倡人文主义哲学的古代文学学者——推动了这场文化大革命。人文主义者激发了人们对自然和人类潜能研究的信仰，同时也使人们意识到世俗道德对补充基督教有限教义的必要性。最重要的是，人文主义者鼓励人们相信，古代文明是文化的顶峰，作家和艺术家应该与古典世界对话。其结果便带来了文艺复兴——古希腊、古罗马文化的再生。马萨乔（Masaccio，1401—1429年）和皮耶罗·德拉·弗兰切斯卡（Piero dell Francesca，1416—1492年）的镶嵌画和壁画捕捉到了古罗马雕塑人物的道德坚定

性，并且由于采用了新透视学，它们被描绘成我们物质世界的一部分。借助基于单一消失点的文艺复兴时期的透视系统我们可以详细地计算出透视横轴线，从而在画面中形成一种自古代以来未曾出现过的空间相干性。意大利北部神童安德烈亚·曼特尼亚（Andrea Mantegna，1431—1506年）的画作更明显要归功于古典文明。曼特尼亚对古代服装、建筑、人物造型和铭文的研究，导致所有画家都不断地尝试重现古罗马文明。即使像山德罗·波提切利（Sandro Botticelli，约1445—1510年）这样的画家，其艺术经常表现为沿袭哥特式晚期的梦幻风格。他也创作了诸如维纳斯、丘比特和女神等古典题材的绘画，并吸引了受人文主义影响的当代观众。

文艺复兴应当是"诸多文艺的复兴"，而不是单一文艺的复兴。这一点可以通过对15和16世纪文艺复兴盛期主要画家的艺术作品的观察来清晰地证明。乔治·瓦萨里（Giorgio Vasari，1511—1574年）认为这些大师创造了一种比自然更伟大的艺术。作为主张在现实基础上升华而不是模仿的理想主义者，文艺复兴盛期的画家深刻地唤起现实而不只是细致入微地描绘现实。我们从这些画家身上看到了当时文化抱负的不同体现。莱奥纳多·达·芬奇（Leonardo da Vinci，1452—1519年），受训为画家，仍同样无拘束

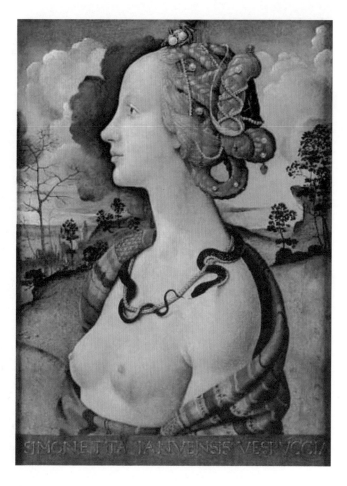

皮耶罗·迪·科西莫，《西莫内塔·韦斯普奇的肖像》
约 1485 年， 57cm×42cm ， 板面油画
尚蒂伊，孔戴博物馆

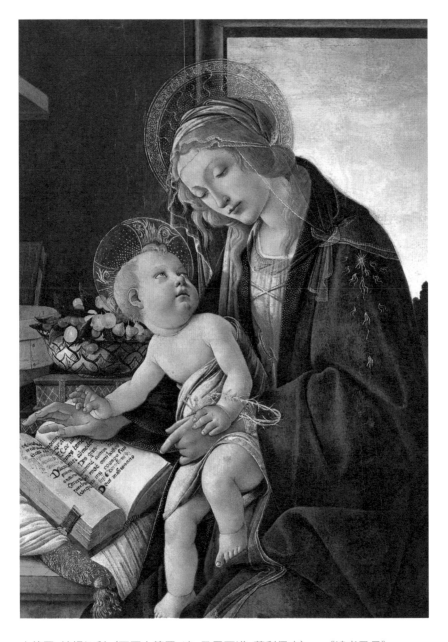

山德罗·波提切利（亚历山德罗·迪·马里亚诺·菲利佩皮），《读书圣母》

约 1483 年，58cm×39.5cm，木板蛋彩画

米兰，波尔迪·佩佐利博物馆

地扮演着科学家的角色，他把自己对人体、植物形态、地质学和心理学的研究融入艺术中。米开朗基罗·博纳罗蒂（Michelangelo Buonarroti，1475—1564 年）受训成为一名雕刻家，随后转向绘画，以表达他深刻的神学和哲学信仰，尤其是新柏拉图主义的理想主义。他描绘的那些肌肉发达、身材出众、精力充沛的英雄人物与莱奥纳多描绘的那些优雅、微笑、柔顺的形象几乎没有什么不同。乌尔比诺的拉斐尔（Raphael，1483—1520 年）是最伟大的宫廷画师，他的绘画体现了文艺复兴时期宫廷生活的优雅、魅力和成熟。乔尔乔内（Giorgione，1478—1510 年）和提香（Titian，约 1487—1576 年）都是威尼斯的大师，他们专注于繁盛葱茏的风景和华丽的女性裸体，用色彩和自由的笔触来表达享乐主义生活观。提香的座右铭"艺术比自然更强大"，可能是所有 16 世纪艺术家的哲学。意大利文艺复兴时期画家的成就之一，是建立他们自己的才智认证标准。艺术家们并不甘成为纯粹的工匠，其中一些人，如莱昂·巴普蒂斯塔·阿尔贝蒂（Leon Battista Alberti）、莱奥纳多·达·芬奇和米开朗基罗，一直致力于争取与同时代的其他思想家并驾齐驱，并帮助提升绘画职业在文艺复兴时期的意大利的地位。

此时，出现了对一流艺术家的狂热崇拜，如米开朗基罗被称为"神"。早在 1435 年，阿尔贝蒂就敦促画家们把自己同文学家和数学家联系在一起，并取得了成功。今天将"工作室艺术"纳入大学课程，就是起源于文艺复兴时期意大利兴起的绘画新态度。到了 16 世纪，意大利半岛的艺术资助人不再愿意委托创作特定的作品，而是乐于购买伟大艺术家的任何作品：无论主题为何，拉斐尔、米开朗基罗或提香都是他们追逐的对象。

意大利文艺复兴时期的艺术家创造了高度组织化的空间环境和理想化的人物，而北欧人则专注于日常现实和生活的多样性。例如，在近距离观察物体表面方面，很少有画家能与尼德兰画家扬·凡·爱克（Jan van Eyck，约 1390—1441 年）相提并论，他可以更清晰、更富有诗意地捕捉到珍珠上的闪光、红布上深沉而明亮的颜色或玻璃和金属表面的反光。

科学观察是现实主义的一种形式，而另一种形式是对《耶稣受难》中圣徒的身体和结构细节的高度关注。这是宗教戏剧的时代，演员们装扮成圣经人物，在教堂和街道上表演基督受难和死亡的情节。这绝非巧合，在这一时期，尼德兰的罗希尔·范·德·魏登（Rogier van der Weyden，约 1400—1464 年）和德国的马蒂亚斯·格吕内瓦尔德

（Matthias Grünewald）等大师在画作中描绘了伤口、鲜血和被钉死的基督可怜的形象，有些画面清晰得令人难以忍受。北方的大师们使用熟练的油画技巧来完成他们的绘画，在这方面他们一直很出色，直到 15 世纪后期意大利人才采用了这种绘画手法。

文艺复兴时期横跨南北欧的人物是纽伦堡的阿尔布雷希特·丢勒（Albrecht Dürer，1471—1528 年）。丢勒遵循了意大利人对人体和透视的标准测量方法，尽管他保留了在德国艺术中广泛存在的情感表现主义和线条清晰度。虽然他有着与意大利人一样的乐观，但许多其他北方画家却对人类的境遇感到悲观。乔瓦尼·皮科·德拉·米兰多拉（Giovanni Pico della Mirandola）的文章《论人的尊严》（*Dignity of man*）预示了米开朗基罗关于人体和灵魂的完美性和本质美的信念，但同属北欧文化环境的伊拉斯谟（Erasmus）的《愚人颂》（*Praise of Folly*）和塞巴斯蒂安·布兰特（Sebastian Brant）的讽刺诗《愚人船》（*Ship of Fools*）则产生了希罗尼穆斯·博斯（Hieronymus Bosch，约 1450—1516 年）三联画《人间乐园》和彼得·勃鲁盖尔（Pieter Bruegel）喧嚣的农村场景。在天堂里，人类有希望，但在人世间，对于那些被激情吞噬、陷入无止欲望和无果渴望循环中的人来说，几乎没有慰藉。北方的人

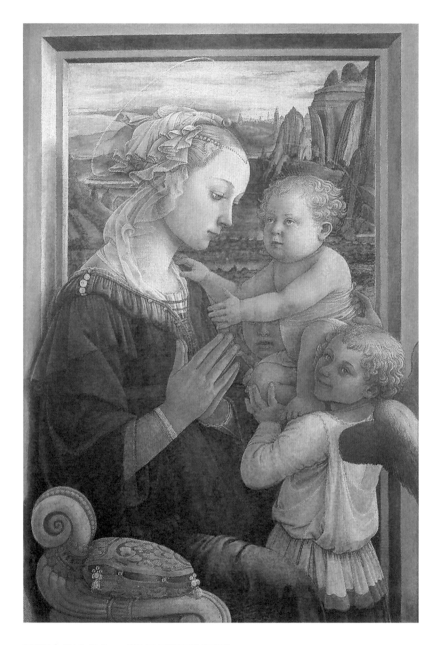

菲利波·利皮修士，《圣母子和两位天使》

1465 年， 95cm×62cm，木板蛋彩画

佛罗伦萨，乌菲齐美术馆

文主义者和他们的意大利同行一样，呼吁温和、克制与和谐的古典美德——勃鲁盖尔的画代表了他们极力劝诫的邪恶。与一些从尼德兰出发到意大利游历并受到米开朗基罗和当时其他艺术家启发的当代浪漫主义者不同，勃鲁盖尔于1550年左右前往罗马，但基本上没有受到其他艺术的影响。相反，他转向从本土现实中寻找灵感，描绘展示低贱卑微的众生相，这给他带来了一个名不副实的绰号"农民勃鲁盖尔"。因此，勃鲁盖尔被认为是北欧巴洛克风格的批判现实主义的先驱。神学家马丁·路德（Martin Luther）和约翰·加尔文（John Calvin）在16世纪发起了伟大的理性反抗运动，促使天主教会对新教徒的挑战做出回应。各教会呼吁改革罗马天主教。特伦特会议的参加者宣称宗教艺术应该简单易懂，且让广大公众都能理解。然而，许多被称为样式主义画家的意大利画家，已经发展出一种主题和风格复杂的艺术形式。画家们最终回应了基督教会的需要，也回应了样式主义风格。

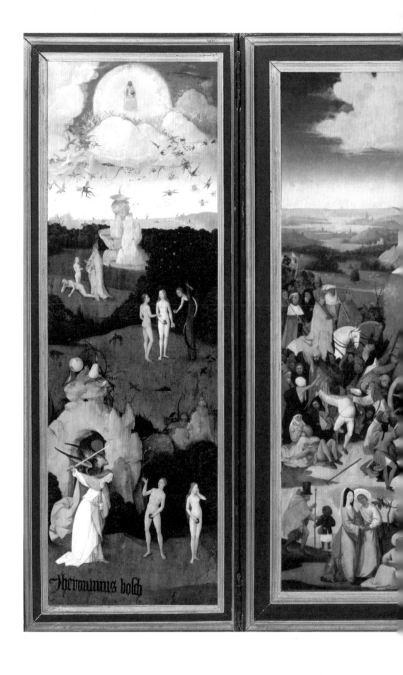

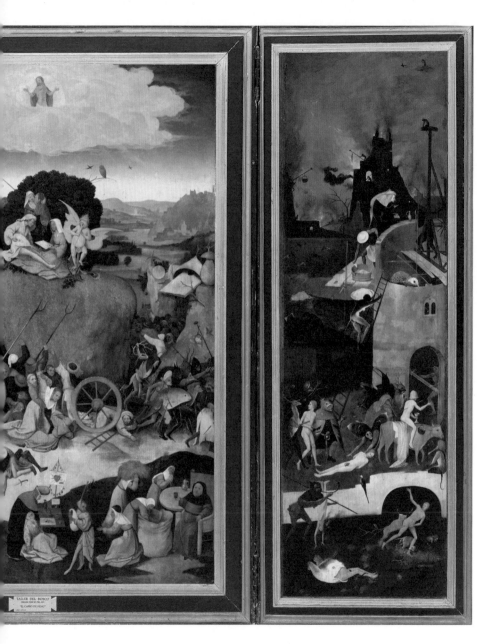

希罗尼穆斯·博斯，《干草车》（三联画）

1500—1502 年， 140cm×100cm （中联）， 板面油画

埃斯科里亚尔，圣洛伦佐修道院

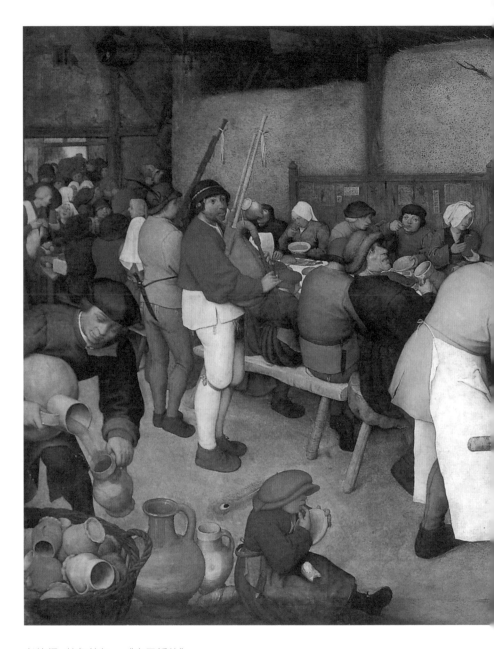

老彼得·勃鲁盖尔，《农民婚礼》

约 1568 年， 114cm×164cm，木板油画

维也纳，艺术史博物馆

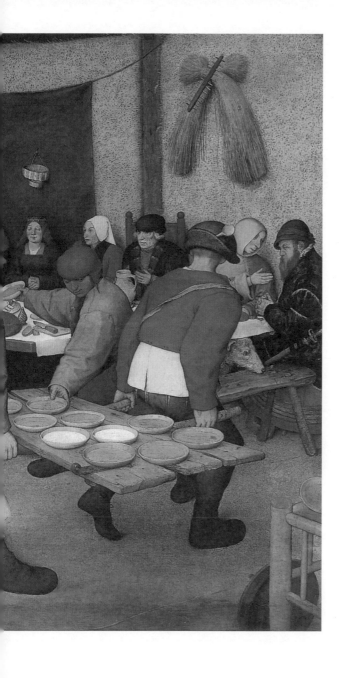

意大利文艺复兴艺术

Renaissance Art
in Italy

RENAISSANCE

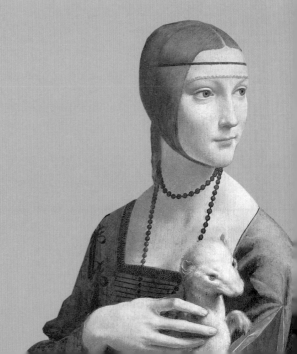

意大利文艺复兴早期

意大利文艺复兴大约持续了 200 年之久。一般把文艺复兴早期划分在 1420—1500 年，文艺复兴的盛期结束于 1520 年左右，而文艺复兴晚期（约 16 世纪）发展成为样式主义，并于 1600 年左右结束。作为意大利和其他国家艺术的进一步发展，巴洛克艺术（原意概指"怪诞、诡异的"）在意大利和其他国家是从文艺复兴晚期演化而来的一种不易察觉的艺术过渡形式，之前它有时会被视为离经叛道和颓废的艺术，但现在它再一次被视为艺术发展的更高形式。直到 17 世纪末，巴洛克艺术一直占据统治地位。文艺复兴运动越过阿尔卑斯山脉蔓延至德国、法国和尼德兰后，它经历了与意大利相似的发展历程，并且采取了与意大利相同的分类方式。

文艺复兴的最早痕迹是在佛罗伦萨被发现的。在 14 世纪，该城市已经有 12 万居民，是意大利中部的领导力量。这一时期最著名的艺术家都生活于此——或有时居住于此——他们包括乔托（Giotto，约 1266—1336 年）、多纳太罗（Donatello，1386—1466 年）、马萨乔、米开朗基罗、洛伦佐·吉贝尔蒂（Lorenzo Ghiberti，1378—1455 年）。

多纳太罗，《圣母子》

1440 年，高 158.2cm，陶土
佛罗伦萨，巴杰罗博物馆

建筑师布鲁内莱斯基（Brunelleschi）已经成功地实践了一种全新的、现代的建筑结构方式。但是逐渐地，一种对自然的敏感性，作为文艺复兴的基础之一，在年轻的金匠吉贝尔蒂的一些雕塑作品中展露。这种特征也可以在几乎同时期的尼德兰画家兄弟扬·凡·爱克和胡伯特·凡·爱克（Hubert van Eyck，约1370—1426年）的作品中发现。兄弟二人首创了油画《根特祭坛画》。在20年间，吉贝尔蒂致力于创作雕刻洗礼堂的青铜北门，意大利人的审美观也于同期继续发展。乔托进一步发展了由数学家发现的中心透视法，并运用到绘画之中——后来阿尔贝蒂和布鲁内莱斯基秉承延续了乔托的工作。

多纳太罗成功实现了布鲁内莱斯基努力所求之事：用独立于现实的手法，实现在任何材料上刻画生动形象，这些材料无论是木头、黏土还是石头。雕像人物的穷困、痛苦和病痛等苦难经历都可以在雕像的复制品中展现出来。在对女性和男性的描绘中，多纳太罗能够做到演绎刻画出构成人物个性的所有要素。此外，在讲坛、祭坛和陵墓装饰艺术领域，同代人无能出其右者，其作品包括圣克罗切教堂画像石《圣母领报》，以及佛罗伦萨大教堂装饰带上跳舞的孩子大理石浮雕。多纳太罗在1416年为奥尔圣米凯莱教堂

创作的《圣乔治》是第一个古典风格的静态人物。紧随其后的是青铜雕像《大卫》，这是 1430 年前后第一个独立的、无支撑成型的裸体雕塑。然后在 1432 年，他创作了第一个世俗半身像作品《尼科洛·达·乌扎诺半身像》。最后，在 1447 年，他为帕多瓦创作完成了文艺复兴时期第一个骑马人像纪念碑《加塔梅拉塔（Gattamelata）骑马像》，用以纪念威尼斯共和国雇佣军司令官加塔梅拉塔（约1370—1443 年）。

佛罗伦萨绘画艺术领域的发展与雕塑领域的发展几乎同时进行，并且都上升到了辉煌灿烂的水平。最初，这两个领域的代表人物观点对立、水火不容，且他们都固执己见。最后，大约在 15 世纪中叶，雕塑和绘画出现某种融合，纪念性主题始终是佛罗伦萨艺术的一个基本主题。马萨乔和多米尼加派修士弗拉·乔瓦尼·达·菲耶索莱（Fra Giovanni da Fiesole，后人称其为安杰利科修士，1387—1455 年）在其主导的纪念碑壁画创作中，找到了它的表达方式。

安杰利科修士曾先后在佛罗伦萨和罗马工作，他的作品完全是宗教性的，风格上受到哥特艺术的影响并融入了自然主义特征，并以其情感深邃性独具一格。他的艺术根基深

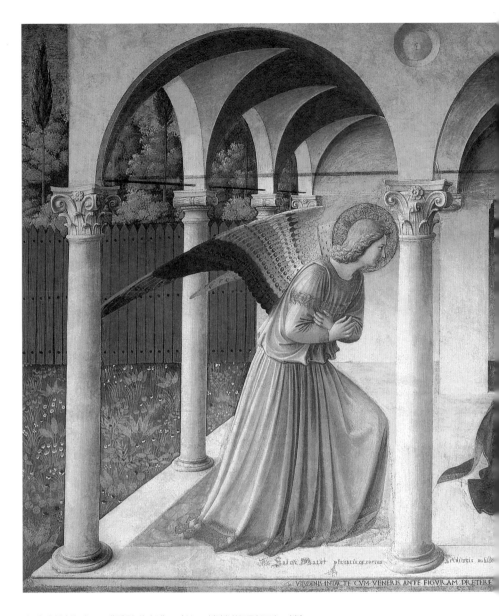

安杰利科修士，《受胎告知》（从一楼楼梯顶部到二楼）

1450 年，230cm×321cm ，湿壁画

佛罗伦萨，圣马可修道院（二楼走廊）

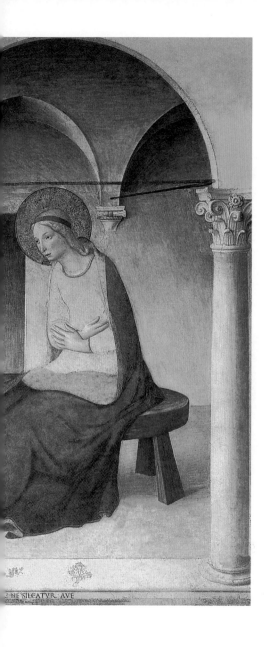

植于其对宗教的虔诚信仰，其作品中众多圣母玛利亚和天使形象充分反映了这一点。他色彩运用得十分娴熟，大量保存良好的壁画和镶板绘画都展现了色彩的最大优势。安杰利科最重要的壁画（约 1436 年 /1446 年）系列作品可以在多米尼加圣马可修道院的牧师礼拜堂、回廊和一些小隔间中找到。许多专家认为，《受胎告知》是其所有壁画作品中最杰出的。安杰利科修士多次从事这个主题的创作。

在安杰利科修士的艺术衣钵传承者中，最著名的是佛罗伦萨人菲利波·利皮修士（Filippo Lippi，约 1406—1469 年）。他作为修士在卡尔梅利塔修道院生活了约 50 年。1434 年，他在帕多瓦被任命为神父，但后来离开了。他以柔和的线条和华丽的

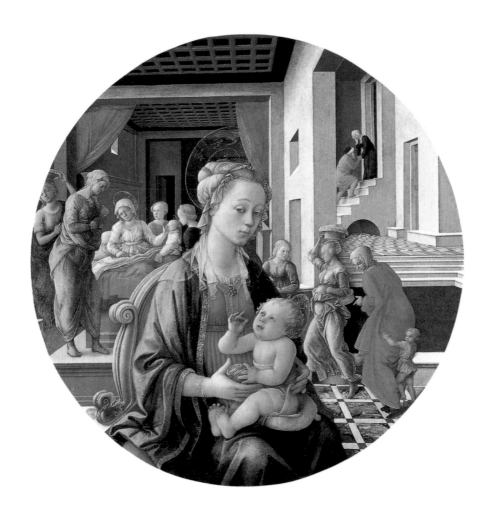

菲利波·利皮修士（约 1406—1469 年），《圣母子和圣安娜生活中的场景》

意大利文艺复兴早期，佛罗伦萨画派

约 1452 年，圆形画，直径 135cm，木板蛋彩画

佛罗伦萨，皮蒂宫

色彩继承了马萨乔流派的思想和审美观。他赋予女性元素以重要的角色——这不仅体现在他的生活中，也体现于其壁画作品和大量镶板绘画中。他笔下的天使形象都是以身边的女孩为原型的，表现出了那个时代对时尚的洞察和理解。他塑造和尊重个人的倾向主要体现在他的圣母像画作中，这些作品表达了强烈的宗教情怀。这种倾向在《圣母子与两位天使》（15世纪中叶）中尤为明显。相比之下，在油画《圣母子》（约1452年）中，他为圣母创造了生动热闹的背景，圣母端坐于前方，背后是圣安娜分娩的场景。

菲利波·利皮修士最重要的学生无疑是山德罗·波提切利。波提切利倔强任性，曾将自画像画入《三王来拜》，他立志成为一名画家，并最终结束了在菲利波·利皮修士手下当学徒的生涯。后来，他接触到了首席政务官洛伦佐·德·美第奇（Lorenzo de Medici，"伟大的洛伦佐"，1449—1492年）身边的人文主义者。波提切利是最早深入研究古代神话主题的艺术家之一，比如他最著名的画作《维纳斯的诞生》（约1482/1483年），他还喜欢将古建筑画入作品背景中。尤其重要的是，他创作了寓言性和宗教性的作品，在1481—1483年活跃于罗马期间，他还在西斯廷礼拜堂与其他人合作创作湿壁画。他的另一幅画《春》

(1485/1487年)，反映了佛罗伦萨欢乐、喜庆的生活。他的许多作品都充溢着大量的鲜花和水果，身处其中的是形体纤细的女孩、身着飘逸长袍的女人，以及被庄严的圣徒拥簇的圣母玛利亚。他还曾在洛伦佐·德·美第奇委托下反复描绘了《三王来拜》，我们不仅可以在这幅画中看到他的家人，还可发现他的密友和追随者。他的肖像画作品，如《戴红帽子的青年》(1474年左右)、《朱利亚诺·德·美第奇》(1478年左右)和《年轻女子像》(约1480/1485年)，证明了他也是一位杰出的肖像画家。从在罗马的时候起，他还留下了最神秘的画作之一：《被抛弃的女人》(1495年)，该画描绘了在堡垒般的城墙前的台阶上，站着一个哭泣、绝望的女人，大门紧闭。长期以来，波提切利都被错误地遗忘，现在他被人们视为文艺复兴时期最伟大的大师之一。

波提切利最重要的学生无疑是菲利波·利皮修士的儿子菲利皮诺·利皮（Filippino Lippi，约1457—1504年）。菲利皮诺·利皮最初受到波提切利的强烈影响，后来他摆脱了波提切利，并自己创作了几部重要的作品。其中包括受美第奇委托创作的壁画《三王来拜》，以及受命继续完成因马萨乔去世而中断的布兰卡奇礼拜堂《圣彼得的故事》系列绘画（1481/1482年），以及《圣母加冕》。

尽管有着这些无可争议的表现，菲利皮诺·利皮的声誉和知名度并没有达到他同时代的多梅尼科·基兰达约（Domenico Ghirlandaio，1449—1494年）的水平。像波提切利一样，基兰达约也首先完成了金匠的学徒生涯，当他全心全意地致力于绘画时，无疑已经取得了成功。他先后于1480年和1481年为西斯廷教堂，1482/1483年至1485年为佛罗伦萨圣三一教堂创作了具有纪念意义的、设计精美的湿壁画。在这些作品中，佛罗伦萨诸圣教堂《最后的晚餐》尤为突出，被认为是达·芬奇的先驱。

在佛罗伦萨以外的意大利绘画大师中，皮耶罗·德拉·弗兰切斯卡应该被视为文艺复兴早期最杰出的画家之一，他对解剖学和透视学的研究成果丰硕。皮耶罗·德拉·弗兰切斯卡创造了一种风格，将巨幅尺寸与透明的色彩和光之美相结合，从而影响了14世纪整个意大利北部和中部的绘画艺术。他的主要作品有阿雷佐圣弗朗切斯科教堂唱诗班的湿壁画系列《圣十字架传奇》（1451/1466年）和《基督受洗》（1448/1450年）。

皮耶罗·德拉·弗兰切斯卡最重要的学生之一是卢卡·西尼奥雷利（Luca Signorelli，1440/1450—1523年）。他在进行体育运动和古典人物题材的绘画时，对裸体人物进行

了严格精确的表现，使他成为米开朗基罗的榜样之一。西尼奥雷利也在罗马工作了几年，1481/1482 年，他为西斯廷教堂创作了湿壁画《摩西的遗嘱与死亡》。在威尼斯，著名的真蒂莱·贝利尼（Gentile Bellini）的父亲雅各布·贝利尼（Jacopo Bellini）成了他的学生。雅各布的主要作品有祭坛画《三王来拜》（1423 年）和诸多湿壁画，其中只有一幅《圣母玛利亚》（1425 年）保存在奥尔维耶托大教堂。

除了翁布里亚画派，帕多瓦、博洛尼亚和威尼斯也有一些画派，它们在 15 世纪后半叶具有重要意义。从这些画派的艺术家来看，安德烈亚·曼特尼亚无疑是最伟大的艺术家之一。自 1460 年以来，他一直在曼图亚为卢多维科·贡萨加（Ludovico Gonzaga）侯爵工作，并于 1473 年和 1474 年为贡萨加夫妇装饰迪科尔特官邸房间的墙壁和屋顶。在这项工作中，他在拱顶壁画中展示了透视缩短技巧，并在对力量和伟大特征的表现上远远超过了他在佛罗伦萨的同事。他的艺术一直保持直指伟大和严肃的特点，很少通过优雅的取悦手法来缓和他严酷的艺术表现形式。这方面的例子有《圣母玛利亚和施洗约翰》（1496 年）中跪下受福的弗朗西斯科·贡萨加公爵，还有《帕尔纳索斯山》（1497年）中描绘的在一个火星金星环绕的奇幻岩石王座上，

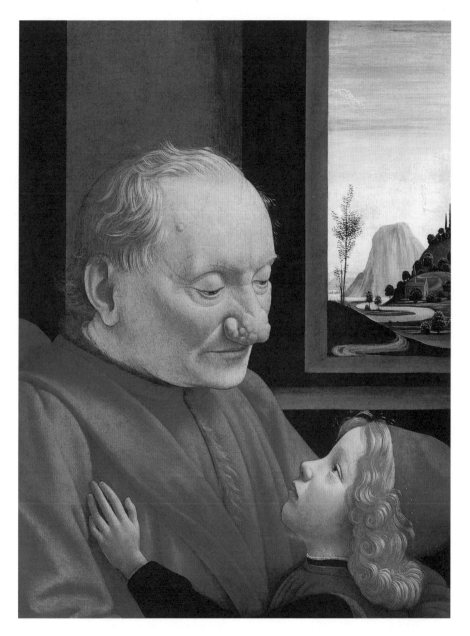

多梅尼科·基兰达约，《老人和他的孙子》

1488 年，62cm×46cm，木板蛋彩画

巴黎，卢浮宫博物馆

缪斯女神在前面跳舞，阿波罗进行弦乐演奏的画面。曼特尼亚对古典艺术的复兴是如此令人信服，以至于让拉斐尔对其十分痴迷。

真蒂莱·贝利尼更像一个艺术史学家，乔瓦尼·贝利尼则继续他父亲雅各布·贝利尼和姐夫曼特尼亚的艺术路线。乔瓦尼·贝利尼（Giovanni Bellini）最喜欢的主题无疑是圣母玛利亚，她或者被描绘成独自一人，或者带着孩子，或者被描绘成被圣徒包围的圣母坐像。在这些人物中，无论男女老少，他都创造了各种各样的美，而这些美在狂喜的情感状态中是无法超越的。

在以贝利尼家族为代表的文艺复兴早期丰富多彩的艺术中，我们已经可以感受到文艺复兴早期向盛期的过渡，这一过渡当时实际上是由贝利尼的学生完成的，在他的神话绘画中，他已经打开了通往文艺复兴盛期的大门。

意大利文艺复兴盛期

在意大利，艺术蓬勃发展并到达顶峰，离不开三位不可逾越的大师莱奥纳多、米开朗基罗和拉斐尔。他们为后代留下

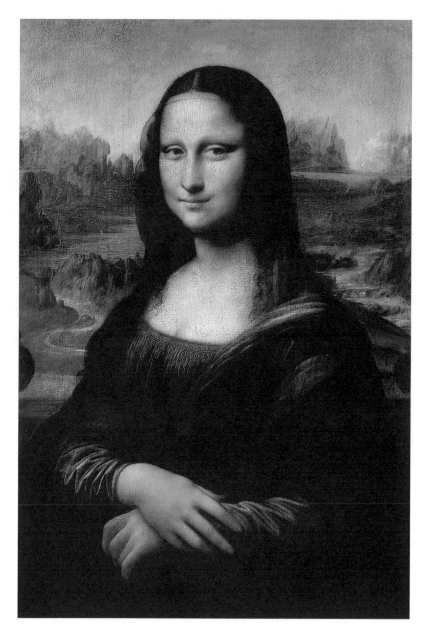

莱奥纳多·达·芬奇，《蒙娜丽莎》

约 1503—1506 年，77cm×53cm，杨木板油画
巴黎，卢浮宫博物馆

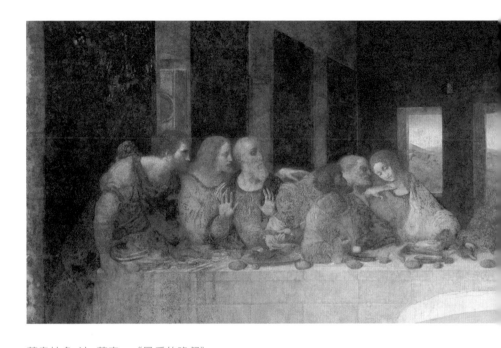

莱奥纳多·达·芬奇，《最后的晚餐》

1495—1497 年，460cm×880cm，油蛋彩画

米兰，圣玛利亚感恩修道院餐厅

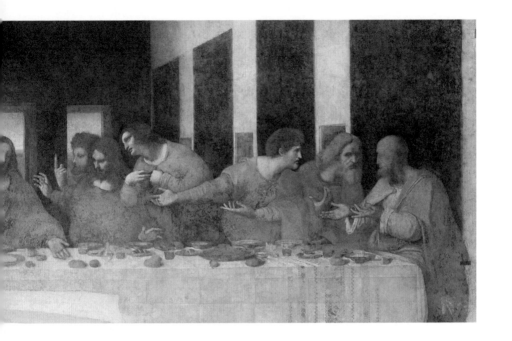

了不可估量的财富。需要重复说明的是，佛罗伦萨确实是一个起点，但并不是艺术发展的唯一地方。莱奥纳多很快就去了米兰，米开朗基罗和拉斐尔则在罗马工作。

莱奥纳多·达·芬奇

约在 1469 年，莱奥纳多开始了作为安德烈亚·德尔·韦罗基奥（Andrea del Verrocchio）学徒的生涯，并于 1472 年被佛罗伦萨的画家行会接纳。很快，他就通过绘画《基督受洗图》（1475 年左右）被承认可以与他的师父平起平坐了，在这幅作品中，他把天使和部分风景画进了画中。即使在那个时候，他对自然的看法也是与众不同的，这体现在其作品的形式结构尺寸和表现形式的独特性上，它被视为佛罗伦萨艺术的顶峰。在他完成学徒生涯后，受托为修道院教堂设计的大型绘画《三王来拜》最终却没有完成。他确实很想用这幅作品超越所有著名的佛罗伦萨艺术家。尽管他进行了许多周密的初步研究，但他的计划从未有任何进展，哪怕在第一次上底漆时。虽然他作为画家和雕刻家更具影响力，但莱奥纳多同时还是一位艺术理论家，并且作为发明家和博物学家、建筑师、军事建造师和工程师，留下了许多重要的作品。最终，莱奥纳多的创作能力无法与这种

广泛性相匹配，因此在他的晚年，他花费大量时间准备的作品有时会面临无法完成的风险。

不久，佛罗伦萨就变得对他来说过于束缚了，所以他很快投向米兰的洛多维科·斯福尔扎（Ludovico Sforza，1452—1508年）门下。他的旷世杰作《最后的晚餐》（1495/1497年）由于容易大面积腐烂，早在16世纪就已被首次修复，其部分原因是他对油画颜料试验尝试的强烈兴趣，部分原因是气候的影响和蓄意破坏。画中门徒们的手势，在流畅的运动中被巧妙地安排和概括，代表着画家想通过动作来描述"灵魂的意图"的强烈需求。

洛多维科·斯福尔扎统治的终结对莱奥纳多来说是一场灾难。他设法及时调整了自己，1499—1506年，他花了很多的时间在佛罗伦萨、威尼斯以及其他一些罗马尼亚的城镇之间来回奔波。他用三年时间完成了另一部旷世杰作，优雅的佛罗伦萨贵妇的画像《蒙娜丽莎》（1503/1505年）。她是弗朗西斯科·德尔·焦孔多（Francesco del Giocondo）的妻子，当他们最后要把画像从他手中拿走时，莱奥纳多解释说他还没有完成。在这幅画里，空气环绕在所有的形式周围，消除了各种坚硬成分，溶解了尖锐的雕刻手法，最后形成所有颜色和形式对比的柔和融合。这就是伟大革命发生的

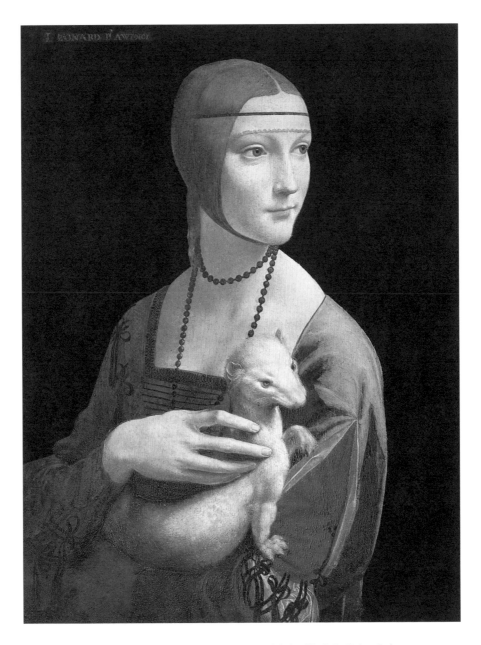

莱奥纳多·达·芬奇，《塞西莉亚·加莱拉尼像》（也称《抱白貂的女子》）

1483—1490 年，54cm×39cm，板面油画

克拉科夫，恰尔托雷斯基博物馆

地方，它为绘画艺术开辟了新天地。

1506 年，莱奥纳多再次来到米兰，除了短暂的离开，他在那里待了 10 年。在此期间，莱奥纳多致力于教导他的学生，并且越来越多地致力于科学的学习和研究。我们很难理解莱奥纳多要在诸多技术领域中，忙于如此巨大主题数量的研究。在他留下的诸多手稿中，仅《大西洋手稿》就包含 1119 幅作品，比如绳子制造机或水上行走浮板概念图，关于快速架桥装置、机关炮、降落伞、（发条）汽车的建议，专家们发现这些发明确实具有实用性，手稿中还有许多令人难以理解的东西。《佛斯特手稿》的三大部分大约 1000 页内容包括液压机图纸、比例和力学理论、建筑和城市研究笔记。第三部《马德里手稿》，内容包括坦克和炮弹的 280 多张图纸，还有一本关于人体、鸟类飞行的书。在 140 页的《马德里手稿》中，莱奥纳多论述了绘画、建筑、托斯卡纳地图，以及几何、数学等方面的重大问题。而且，他的 780 幅解剖图都十分精妙，一位英国心脏外科医生在 2005 年借鉴了这些记录并相应改进了手术技术。这份清单并不完整，它只能粗略地描述莱奥纳多令人难以置信的兴趣和技能。

在米兰的岁月里，他唯一完成的画作是《施洗者约翰》。

在对男性和女性头部的研究中，他用女性的头部来热情歌颂微笑以及美丽，从优雅和迷人的魅力到自豪庄重和傲慢自大的神情，他捕捉到了各种表情。然而，对于男性头部，他捕捉到的是更多的个性特征，有时甚至夸张成漫画。这些夸张的画，有着可怕、扭曲的特点，他在追求异乎寻常的认同，其中甚至还出现了青铜雕刻手法。也许莱奥纳多已经厌倦了他的祖国，尽管他取得了所有的成功，也许他只是想避免与年轻的米开朗基罗做进一步的较量——不管什么原因，他接受了邀请，并于 1516 年初跟随国王来到法国，国王将其安置在昂布瓦斯附近克洛·吕斯城堡的公寓中。在那里，他不再有创造力，只在艺术方面提供建议，他度过了生命的最后几年，并于 1519 年 5 月 2 日去世。

米开朗基罗·博纳罗蒂

另一位意大利文艺复兴的大师米开朗基罗的艺术才华与莱奥纳多相当。尽管他不能达到莱奥纳多的水平，特别是在自然历史领域，但作为诗人和哲学家，他远远超过莱奥纳多。米开朗基罗的生活也包含着悲剧性因素，这些都在他的作品中留下了痕迹。正如莱奥纳多虽然生来就擅长绘画，但也心怀创造伟大雕塑作品的抱负一样，米开朗基罗作为

自菲迪亚斯（Phidias）以来最伟大的雕刻家，他深信自己可以作为一名画家和建筑师完成伟大之事。作为一名建筑师和建筑总监，他最伟大的作品是圣彼得大教堂的穹顶，作为一名画家，他留下了许多艺术遗产，尤其是考虑到他的情绪化、专横和浮躁的性情会不时地破坏大胆的草案时，这些艺术遗产即便在今天也是最令人钦佩的作品。

他的生活和莱奥纳多一样不安分。1494 年，他来到博洛尼亚第一次展示了自己的才华，创作了高浮雕作品《半人马之战》和《楼梯上的圣母》。在那里，他为圣多梅尼科大教堂创造了《捧烛台的天使》和《圣彼得罗尼乌斯》雕像。但在 1496 年，他经由佛罗伦萨返回罗马。他为一个商人制作了一尊真人大小的雕像《酒神巴克斯》（1496/1498 年），酒神醉醺醺地踩在酒上，右手举起酒杯，左手拿着由立于其身后的小萨堤递给他的葡萄。

他在罗马的第二件伟大作品是圣彼得大教堂的《哀悼基督》（1499/1500 年）。经典的影响完全消失了，画中的圣母忧思爱怜地俯视着基督的身体和面庞，她表情静默，强忍悲痛。米开朗基罗于 1501 年回到佛罗伦萨，开始他当时最伟大的任务。大教堂的委员会主席提供了一块大理石来雕刻一座大型雕像，米开朗基罗决定描绘年轻的《大卫》（1501/1504

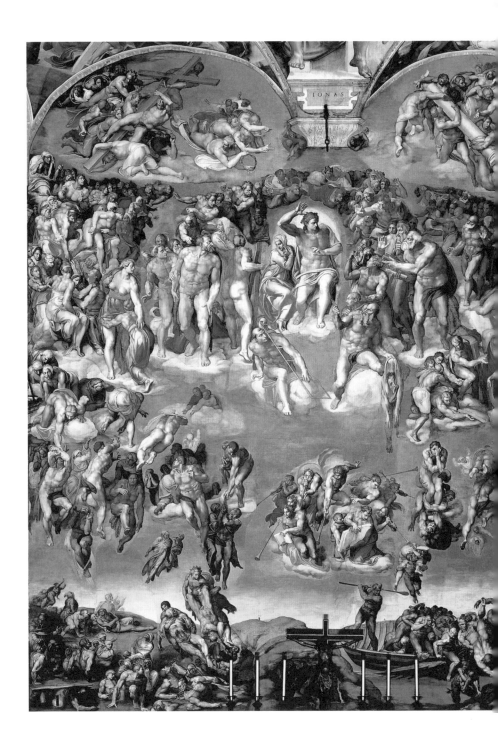

年），他从左肩上拿下悬带，而右手已经准备好了石头。米开朗基罗的其他作品都没有达到这种广受欢迎的程度。在他的第一幅重要绘画《圣家族》（1501 年）中，他想证明他意图打破传统构图及前人人物描绘手法的坚定决心。此外，他还想展示如何将运动包含在小尺寸绘画中。

教皇尤利乌斯二世（Julius Ⅱ, 1443—1513 年）于 1505 年将米开朗基罗召回罗马，委任他设计教皇陵墓。尤利乌斯二世的另一项任务也在他有生之年得以完成：用大量的绘画装饰西斯廷教堂的穹顶（1508/1512 年）。这些图画经过严格的结构和分组设计，通过一个涂漆的建筑框架，描绘了"上帝创造世界"以及"人间的堕落"和"不应有的牺牲"。在以色列人经历了多舛的命运之后，人间的堕落必将走向救赎，而救赎之人也将从其中产生，强大的先知和女巫为此做了准备。他们围绕在穹顶的镜子以及镜子与穹顶四周悬垂物之间的过渡上。这些画也许只有将其缩小到单个部分并逐个观察审视时，才可以被人理解。只有这样，

米开朗基罗，《最后的审判》全貌

1536—1541 年，湿壁画
梵蒂冈，西斯廷教堂

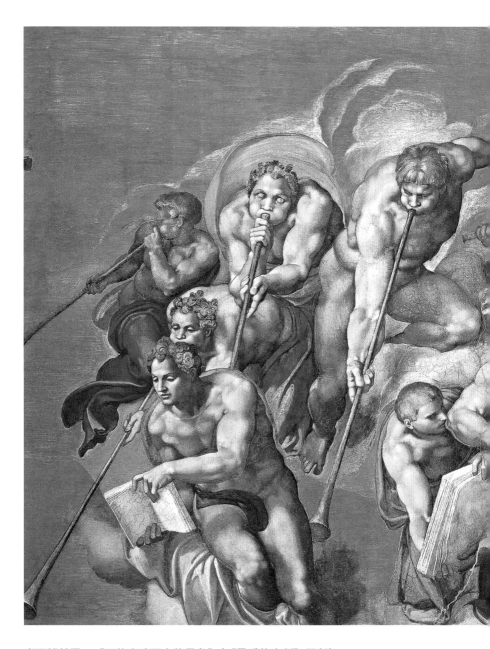

米开朗基罗，《天使吹响死亡的号角》(《最后的审判》局部)

1536—1541 年，湿壁画

梵蒂冈，西斯廷教堂

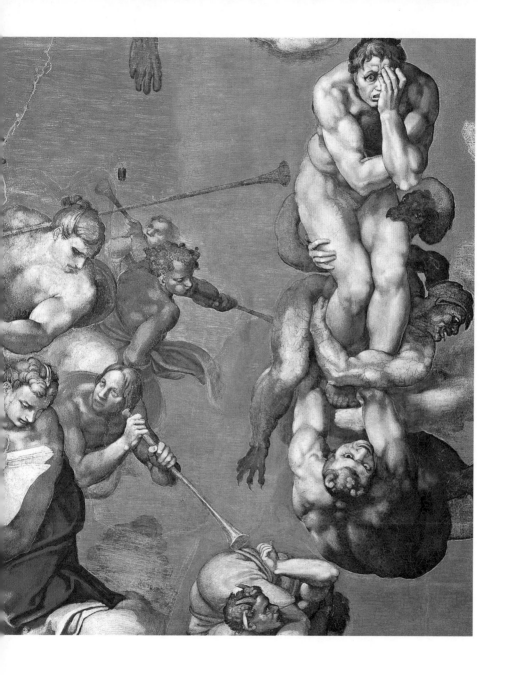

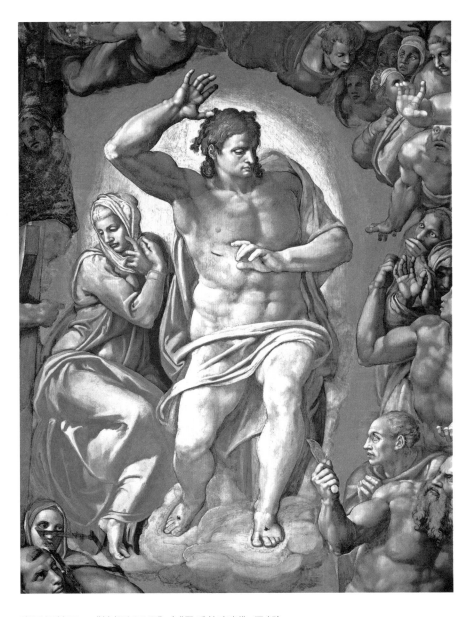

米开朗基罗，《基督和圣母》(《最后的审判》局部)

1536—1541 年，湿壁画
梵蒂冈，西斯廷教堂

才能充分展现出《创造夏娃》（1508 年左右）中最好表现形式所体现的美的丰富性。穹顶绘画随着《最后的审判》（1536/1541 年）的完成最终完工。毫无疑问，这幅画是意大利文艺复兴时期最伟大的作品，它通过极其丰富的人物形象和对其运动的引导，为文艺复兴后期和巴洛克时期发展起来的夸张手法奠定基础。在所有这些人物描绘中，米开朗基罗清楚地表明了一件事：要展示他坚定不移的意志；他以这种方式对人体结构的绝对控制，使他之前或之后的任何艺术家用任何方式都无法与之一较高下。他对人性的蔑视在晚年成了他的第二天性，他想强迫身边所有的艺术家，无论是朋友还是反对者都仰慕他。这就是为什么在米开朗基罗的作品中，人永远不能与作品分离。因此他认为自己是衡量所有艺术的标准。

米开朗基罗最终走向垂暮。他于 1564 年 2 月 18 日在罗马去世，享年 89 岁。但是佛罗伦萨人要求归还他的尸体，他被安葬在圣克罗切大教堂埋葬杰出人物的万神殿里。

拉斐尔

意大利文艺复兴盛期的第三位大师拉斐尔·桑西，是翁布里亚的一位通才画家的儿子。在罗马，他受到教皇利奥十

世（Leo. X，1475—1521 年）的青睐，这也使他赢得了最
高的尊重。与米开朗基罗类似，他不仅是一名画家，还是
建筑师和雕塑家，还写了一些十四行诗。作为圣彼得大教
堂的总建筑师，拉斐尔确实提交了一份计划。而分配给他
的雕塑作品只是用泥塑轮廓物化的初步作品，随后由大理
石雕刻家完成。

他早期作品的重点是描绘圣母玛利亚。当时佛罗伦萨的政
局不稳导致资金匮乏，迫使拉斐尔如同莱奥纳多、米开朗
基罗及其他佛罗伦萨艺术家一样，离开了这座城市。在圣
彼得大教堂，他从第一间教皇房间开始，这是教皇政府办
公、教廷最高法院举行会议的地方。他的作品包括：墙面
湿壁画《圣礼辩论》（1509/1510 年），描绘了一个讨
论超自然真理的教父会议；《雅典学院》（1510/1511
年），描绘了一个希腊学者和哲学家的会议；《帕那索斯
山》（1517/1520 年左右），描绘了阿波罗正在拉小提琴，
九个缪斯包围着他的场景。拱顶内的壁画与墙壁上的壁画
相映成趣，这体现了法学、诗歌、神学和哲学，每幅壁画
都是由两位天使围绕的女性形象来呈现的。尤利乌斯二世于
1513 年 2 月 21 日去世。他的继任者利奥十世热爱辉煌和壮
丽的风格，他延续了传统，对拉斐尔提出了诸多的要求，拉
斐尔现在不仅是一名画家，而且在 1514 年被任命为圣彼得大

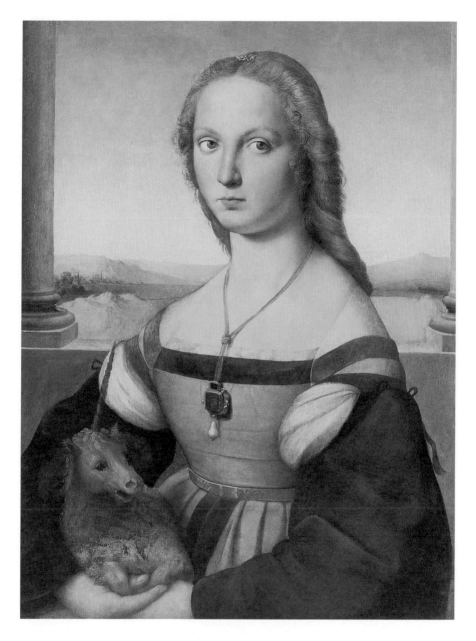

拉斐尔，《年轻女子肖像》（也叫《抱着独角兽的年轻女子》）

1506 年， 65cm×51cm ，原为木板油画，之后转移到画布上

佛罗伦萨，皮蒂宫

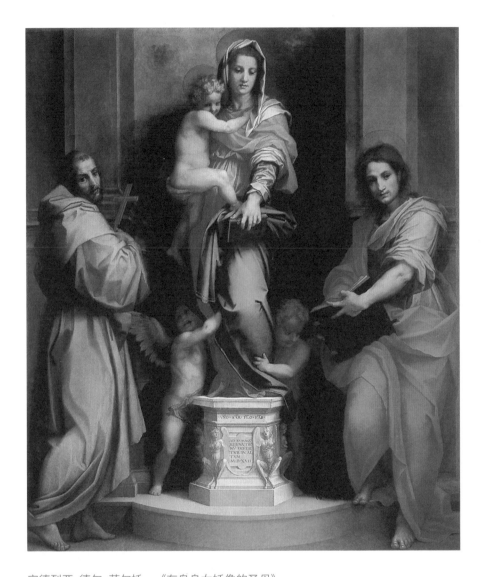

安德烈亚·德尔·萨尔托，《有鸟身女妖像的圣母》

1517 年， 208cm×178cm， 木板蛋彩画

佛罗伦萨，乌菲齐美术馆

教堂的建筑大师。作为一名画家，拉斐尔覆盖了整个艺术领域，并完成了伟大的作品。他的肖像画同样具有很高水平，他强调作品的冷静和客观，有精神魅力和历史文献价值，以此来绘制他所处的时代图景。他不是一个阿谀奉承者，否则他就不会如此逼真地绘制出笨拙的利奥十世或斜视的主教英赫拉米肖像。

作为画家，拉斐尔和莱奥纳多或米开朗基罗一样勤奋。他之所以画画，是因为他想通过人体的每一个姿势和动作获得完全的自信，每一个人物，甚至圣母玛利亚，都是基于裸体模特创作，然后才给他们画上衣服。《西斯廷圣母》（1513年）也描绘了一个普通人的美，这种美被提升到了极致——甚至可能是一个接近他的女人的美。他给我们留下了肖像画《多娜·维拉塔》，也被称作《披纱巾的少女》（1512/1513年）。

意大利中北部的绘画

在罗马的绘画艺术水准出现下降时，威尼斯绘画却达到了顶峰。此外，艺术家们还在帕尔马、锡耶纳、佛罗伦萨和费拉拉工作，创作接近于三位大师的作品。在佛罗伦萨，我

们感兴趣的领域有一个主要人物：安德烈亚·达尼奥洛，因为他父亲的裁缝生意，他被改名为安德烈亚·德尔·萨尔托（Andrea del Sarto，1486—1531 年）。他很早就开始走上了艺术之路，并发展成为 16 世纪意大利最伟大的色彩学家。安德烈亚·德尔·萨尔托证明，古典的绘画手法和人物构成也能产生强烈的效果。这在著名的《有鸟身女妖像的圣母》（1517 年）中尤为明显，这幅画中的圣母就端坐在圣徒之间。德尔·萨尔托脱离老师和榜样影响的时间有多快，可以从《圣母领报》（1513 年）看出。虽然他喜欢在自己的绘画中展示女性的骄傲，但他并没有把它提高到傲慢的程度。他的主要作品中至少有两幅不仅在色彩上接近大师们，而且在壁画的纪念效果上也与之接近：一幅是《麻袋上的圣母》（1525 年），它的名字取自约瑟夫靠在一个麻袋上；另一幅是圣萨维修道院僧侣食堂的《最后的晚餐》。

然而，意大利文艺复兴盛期的三位大师之后的第四位大师应该是伊尔·科雷乔（Il Correggio），他的名字实际上是安东尼奥·阿莱格里（Antonio Allegri，约 1489—1534 年），但他以科雷乔之名闻名于世。他像其他意大利画家一样，把神圣的人物带到人们身边，他笔下的人物以友好的姿态邀请虔诚的人加入他们。这种对待人们的方法也是《牧羊

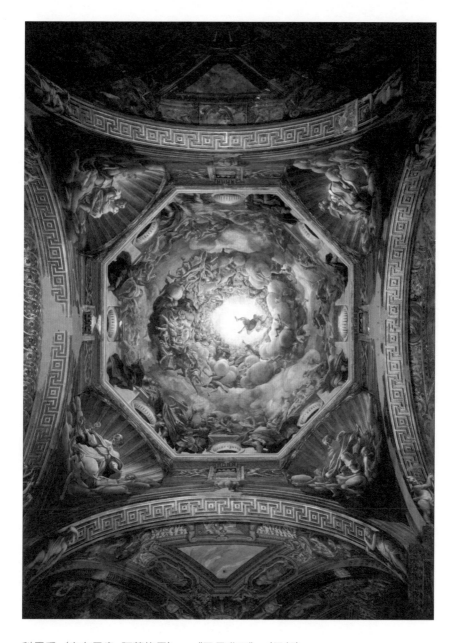

科雷乔（安东尼奥·阿莱格里），《圣母升天》（局部）

1526—1530 年， 1093cm×1195cm，湿壁画

帕尔马，主座大教堂

科雷乔（安东尼奥·阿莱格里），《帕特莫斯圣约翰的愿景》

1520 年，湿壁画

帕尔马，圣乔瓦尼·埃万杰利斯塔教堂

人的崇拜》（《圣夜》）具备魔力的基础（1529/1530 年）。
然而，他最大的成就在于他对现实的感知，即他对画面中
的人的视觉化，使他们看起来真的很令人感动。在他的主
要作品《圣母与圣弗朗西斯》（1515 年）中，我们可以发
现他是一位有个人风格的艺术家。1518 年，科雷乔搬到帕
尔马，在那里工作了将近 12 年。在这段时间里，他将传统
构图的严格对称性分解为光和运动，将上帝变成了被欢乐
天使和圣徒包围的仁慈的公平给予者。《圣母与圣杰罗姆》
（《昼》1527/1528 年），《牧羊人的崇拜》（《圣夜》）
和《圣母与圣塞巴斯蒂安》，以及《圣母与圣乔治》都说
明了这一发展的主要阶段。

科雷乔揭示了一个快乐的世界，对美的渴望在他的神话主
题绘画中得到了充分而显著的展示。在他的杰作《达纳埃》
（1531/1532 年）中，他完全走上了辉煌的边缘。这里展示
的艺术技巧也使《丽达与天鹅》（1531 年）显得高贵典雅，
这是一幅相当艳丽的绘画，还有依当时的品位创作的《伊俄》
（大约 1531 年）以及《朱庇特与安提俄珀》（1528 年）。

威尼斯绘画

在生命的最后几年里，乔瓦尼·贝利尼见证了他的学生们如何将威尼斯绘画推向新的高度。然而，从我们现在所知道的情况来看，贝利尼已经被帕尔马·伊尔·韦基奥（Palma il Vecchio）、提香和乔尔乔内超越，尽管他们相对年轻，当时暂未得到公众的认可。这三位大师通常被认为是威尼斯绘画的大师，但这个大师集团至少还应该包括保罗·韦罗内塞（Paolo Veronese，1528—1588 年）和雅各布·丁托列托（Jacopo Tintoretto）。

乔尔乔内一定很早就到了威尼斯，由于在跟随贝利尼的学徒生涯中快速取得了惊人的进步，青年乔尔乔内成为同龄人的榜样。他在贝利尼影响下完成的其中一幅作品是《三位哲学家》（1507/1508 年），这幅作品描绘了三位穿着古装的学者站在山丘背景和山洞入口前的画面。在卡斯泰尔弗兰科，乔尔乔内从司令官图齐奥·科斯坦佐（Tuzio Costanzo）那里获得委托创作了一幅杰作——《卡斯泰尔弗兰科的圣母》（约 1504/1505 年），该画描绘了加冕的圣母与两位圣徒——利贝拉里斯和方济各。这幅有两位奇特圣徒和精致色彩的油画，标志着艺术家向传统威尼斯艺术的告别。大师集团中的第二个成员是提济亚诺·韦切利

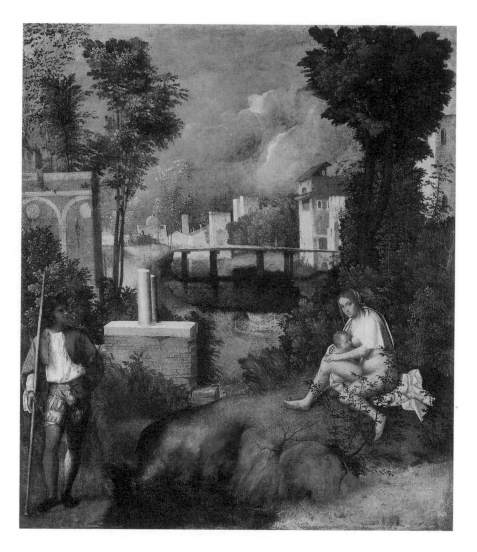

乔尔乔内（乔尔乔·巴尔巴雷利·达·卡斯泰尔弗兰科），《暴风雨》

约 1507 年， 82cm×73cm，布面油画

威尼斯，威尼斯艺术学院美术馆

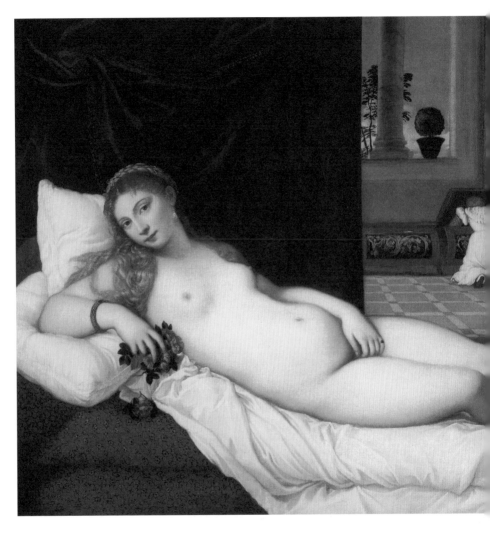

提香（提济亚诺·韦切利），《乌尔比诺的维纳斯》

1538 年，119cm×165cm，布面油画

佛罗伦萨，乌菲齐美术馆

（Titiano Vecellio，1488—1576年），也叫提香，他十岁时就来到威尼斯，开始成为乔瓦尼·贝利尼学徒。尽管他在漫长的一生中经历了几次艺术风格的转变，但最终还是成为威尼斯文艺复兴时期最重要的大师，他的作品无人能及。他是一位绘画心理学家或心理学画家，这在大约1510—1520年第一个创作时期创作的主要作品《纳税银》（约1515年）中体现得最为明显。

提香为数不多的湿壁画包括《帕多瓦圣安东尼生活场景图》（1511年），在这些场景中，他展示了对"不朽"的感性理解。这一时期他的第二部主要作品《人间的爱与天上的爱》（1515年），他还没有超越帕尔马和乔尔乔内关于美的理想范式。这些油画作品包括《乌尔比诺的维纳斯》（1538年），西班牙菲利普二世（1527—1598年）委托创作的《镜前的维纳斯》（约1555年）和《维纳斯和阿多尼斯》（1553年）。

提香能在1500—1520年迅速崛起，这得益于

两幅圣母主题画作。第一幅是《吉普赛圣母》（1512年），该画描绘的是一个普通的黑发女人，她属于威尼斯人；第二幅是《红衣圣母》（1516/1518年），画中圣母被小约翰、约瑟夫和扎卡里亚斯包围着。他最重要的能量爆发的里程碑作品是三幅大型祭坛画：《圣母升天图》（1516/1518年，通常简称为《阿颂塔》）、《佩萨罗家族的圣母》（1519/1526年）、《圣彼得殉教》。

然而，提香也画了王子们的肖像。他以神话禁忌为说辞，在这些开放或私密的房间画作中，让王子们丧失了理智和显赫的外表，这是对那个时代的真实反映。1522/1523年，他用自己对色彩的想象，为他的皇家委托者，费拉拉的阿方索大公（Duck Alfonso）创作《酒神巴克斯与阿里亚德妮》，该作品通过一系列画卷描绘了古典神话酒神巴克斯身处众追随者之中的动态场景。他将作品与色彩感官吸引力相结合的艺术力量即使到了晚年也没有减弱。这种对美的狂热崇拜源于他对大量个体的研究。因此，环绕着飘逸长发的《花神弗洛拉》（1515年左右）或《忏悔的抹大拉的玛丽亚》（1533年左右）是提香理想化艺术的典范，只有著名的伊莎贝拉·德埃斯特（Isabella d'Eeste）[或埃莉诺拉·贡萨加（Eleonora Gonzaga）]肖像的画《拉·贝拉》（1536年左右）与它们

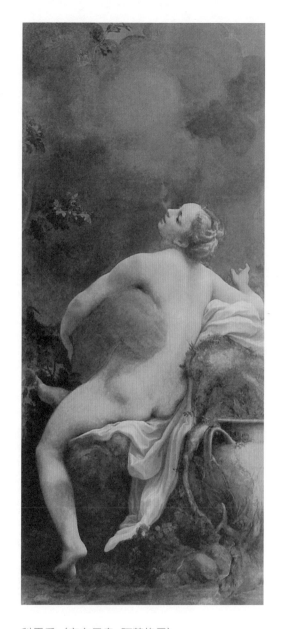

科雷乔（安东尼奥·阿莱格里），
《天神朱比特和少女伊欧》

1530 年，163.5cm×74cm，布面油画
维也纳，艺术史博物馆

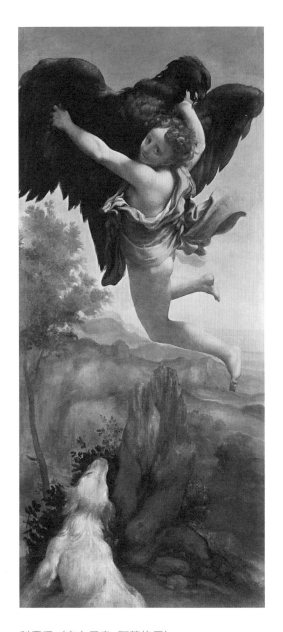

科雷乔（安东尼奥·阿莱格里），
《绑架伽倪墨得斯》

1531 年，163.5cm×70cm，布面油画
帕尔马，国家美术馆

相区别。提香描绘了马背上的皇帝查理五世（Charles V，1500—1558 年），他全副武装，手持长矛，奔向战场。在这幅作品中，他创作了艺术史上最美的骑手图之一。

威尼斯绘画的影响超越了威尼斯的边界，尤其是在维罗纳。保罗·卡利亚里（Paolo Caliari）就来自该地区，他后来被冠以"韦罗内塞"的称号。他在 1555 年到威尼斯之前就已经创作了独立的作品，但直到研究了提香和其他伟大画家的作品之后，才达到最终的成熟。

在这些绘画系列作品以及特雷维索附近巴巴罗别墅里的寓言和神话湿壁画（1566/1568 年）中，韦罗内塞创作了统一的装饰性绘画杰作。他画的殉道者被带到他们的行刑地点，画面常常反映出人们的奢侈和拥挤，就好像他们身处公共节日一样。圣经主题只是描绘威尼斯当代生活图景的一个借口。《加纳的婚礼》（1563 年）或巨幅油画《法利赛人家的晚宴》（1573 年），描绘了威尼斯社会的魁梧男子和美丽妇女，以及仆人、音乐家和演员，共同聚集围绕在基督身边举行一个壮丽的宴会的场景，这在那时候再平常不过。韦罗内塞也喜欢描绘旧约中的故事，只要有机会，他就会展示妇女和女孩的优美姿态或优雅动作。例如，在《以斯帖的故事》（1556 年）或《发现摩西》（1580 年）中，

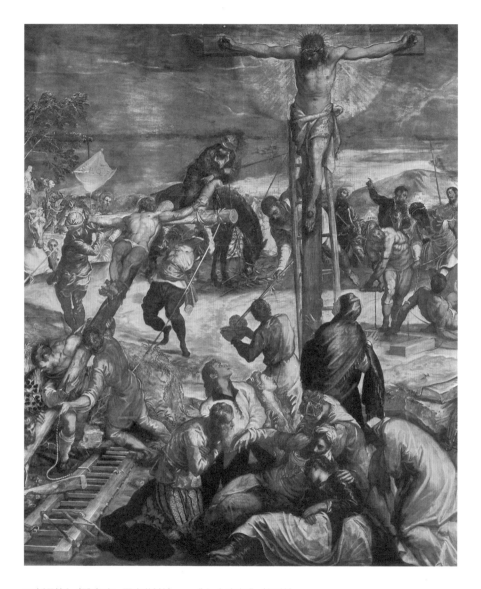

丁托列托（雅各布·罗布斯蒂），《上十字架》（细节）

1565 年，536cm×1224cm，布面油画

威尼斯，圣洛克大会堂

他像对希腊神话中的神灵那样虔诚地对待这些主题，其中《劫夺欧罗巴》（1580年）是他的旷世杰作之一。在威尼斯总督府，韦罗内塞创造了他最美的作品，这些作品从欢快的装饰风格变成了不朽的风格。

性情温和的威尼斯人雅各布·罗布斯蒂（Jacopo Robusti，1518—1594年），他的绰号丁托列托（小染匠）更广为人知，他是与韦罗内塞完全不同的人。他试图在自己的绘画中加入那时可能在威尼斯绘画中消失的元素，他作品中戏剧性的生活强化了充满热诚的情感主义。他与提香短暂的师徒关系，使他在早期作品中获得了丰富的色彩，尤其是金色。这种金色可以在他的神话描绘中找到，如《维纳斯、伏尔甘及战神》《亚当与夏娃》和系列绘画《圣马可的奇迹》（1548年），这些也是威尼斯艺术的代表作。像丁托列托这样可以做任何事情并想做任何事情的艺术家，也绘制肖像画，当然这方面也表现得很出色，但与莱奥纳多、拉斐尔和提香展示的直摄灵魂深处的技能相比，还是不可同日而语的。

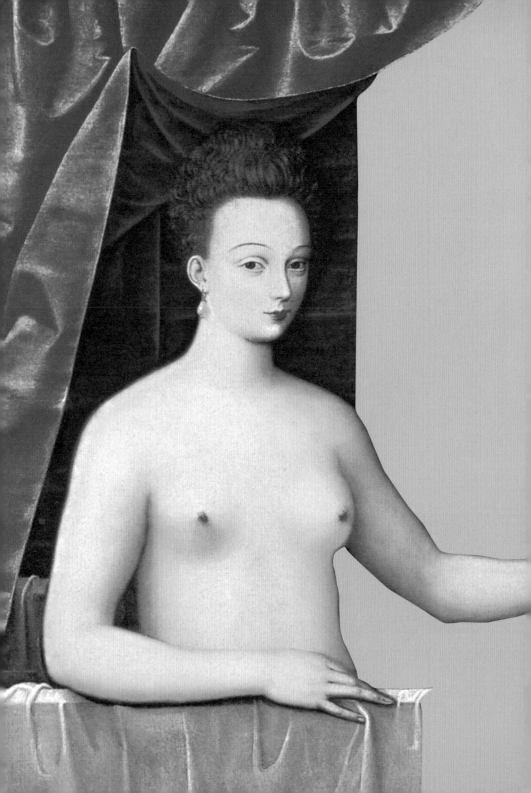

法国文艺复兴艺术

Renaissance Art in France

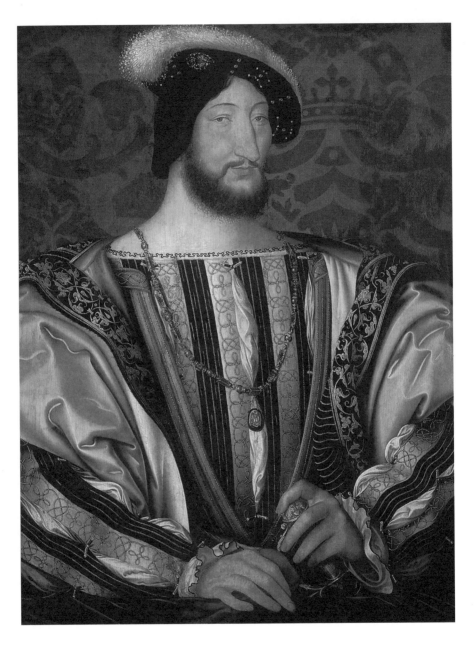

让·克卢埃，《法国国王弗兰西斯一世的肖像》

约 1530 年，96cm×74cm，木板油画

巴黎，卢浮宫博物馆

与尼德兰艺术相比,雕塑和建筑是法国最主要的艺术形式,法国建筑艺术经历了与意大利相似的发展历程,但最终在1500 年左右开始出现稍许不同。在法国,艺术风格的个体变化并不是根据艺术的历史划分来命名的,而是以他们的国王命名的。国王和贵族对建筑艺术发展有着比中产阶级更大的影响。

弗兰西斯一世(Francis I,1494—1547 年)统治的前半段大致相当于意大利早期文艺复兴时期。那时建造了大量富丽堂皇的大型宫殿,这些宫殿的里里外外都被画家和雕塑家装饰得相当奢华。作为从中世纪城堡发展而来的建筑形式的过渡,介于两者之间的两种类型开始出现,一个是方形庭院,另一个是光荣庭院建筑,这是该时期建筑的特征和焦点。

这一时期的建筑通过三翼侧厅,向前面敞开,以确保主人和客人的入口尽可能威严。后来所有国王和王子的宫殿都是从这些构思发展而来的。在建筑正立面间或带有螺旋楼梯、凸窗和阳台的开放式楼梯塔,以及带有陡峭屋顶和大量高烟囱的整体上升的结构都是法国建筑的典型特征。最美丽,当然也是最著名的例子是中世纪的布洛瓦城堡的楼梯塔,弗兰西斯一世的建筑兴建活动就是从该建筑开始的。

完全采用法国文艺复兴早期这种
"中间"风格的最好例子是香波
城堡，该城堡周围有一堵 30 多
公里的墙。城堡的中心是一个双
螺旋楼梯，由莱奥纳多·达·芬
奇设计。

枫丹白露宫超越了卢瓦尔河流域
所有的城堡，它的外表看起来有
些单调，也是由弗兰西斯一世建
造的，由意大利艺术家或意大利
风格的艺术家设计。这座宫殿有
五个庭院和一个小教堂，还有许
多华丽的房间。对于众多大小房
间的装饰来说，其中弗兰西斯一
世画廊以其统一的艺术效果给人
留下了最辉煌的印象。弗兰西
斯一世和亨利二世（Henry Ⅱ，
1519—1559 年）派人请来意大利
的画家和雕刻家，他们很快在法
国发展出一种新的装饰风格。

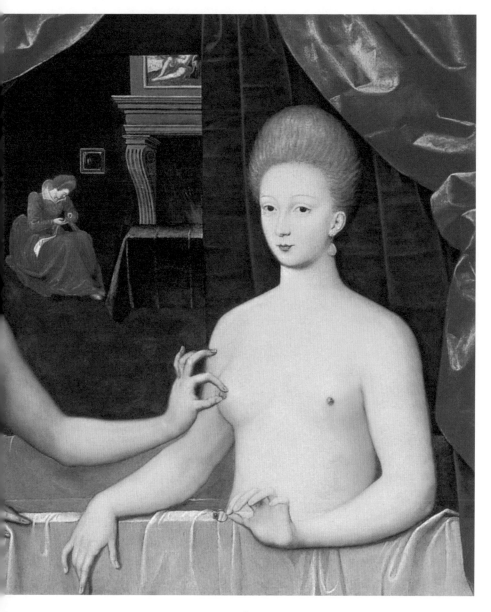

枫丹白露画派大师，
《加布丽埃勒·德特雷和她的姐姐德维拉尔公爵夫人画像》

约 1594 年， 96cm×125cm，布面油画
巴黎，卢浮宫博物馆

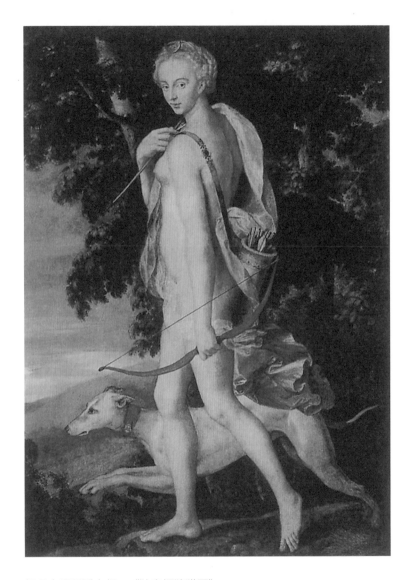

枫丹白露画派大师，《狄安娜狩猎图》

法国第二枫丹白露画派（1525—1575 年）

约 1555 年，191cm×132cm，布面油画

巴黎，卢浮宫博物馆

当谈到不受意大利艺术影响的法国绘画时，只需考虑三位艺术家，其中最年长的一位在罗马期间确实接触过那里的艺术。让·富凯（Jan Fouquet，约 1420—1481 年）在 1445 年左右与安杰利科修士会面，并在为宗教文学创作的微型绘画中采纳了安杰利科修士的建议，如他的双联画《圣母子》（约 1450 年）。另外两位当时最重要的大师是让·克卢埃（Jean Clouet，1475—1540 年）和他的儿子，让·克卢埃从 1518 年开始担任弗兰西斯一世的宫廷画家，他的儿子弗朗索瓦·克卢埃（François Clouet，1505—1572 年左右）后来用同样简单淳朴的自然仿制手法和精细的绘画延续了父亲的创作工作。

由于他们崇尚绝对真理的艺术态度，父子俩所画的法国国王、王后和贵族的肖像也成为具有历史价值的文献，甚至可能具有更重要的艺术价值。

德国文艺复兴艺术

Renaissance Art
in Germany

RENAISSANCE

意大利文艺复兴时期的艺术特点在 16 世纪的德国艺术中，只是有限度的存在，因此"文艺复兴"这一术语不足以体现德国艺术的特点。与意大利艺术相比，15 世纪德国艺术的复兴有着完全不同的根源和原因。德国以尼德兰为榜样，尼德兰自然是其新方向的起点。德国的大师们，如丢勒、霍尔拜因和克拉纳赫，并没有完全拒绝翻越阿尔卑斯山而来的新思想，而是把对它们的应用限制在装饰配件上，或是以一种相当独立的方式设计一些艺术作品，这些艺术作品的灵感来自古希腊罗马神话和中世纪的优秀思想。

阿尔布雷希特·丢勒

德国艺术自中世纪开始稳步发展，在丢勒的帮助下达到了顶峰。根据其游历历程，他的创作时期可划分为三个阶段。

他创作油画和壁画，创作水粉和水彩画，雕刻铜版画，绘制木版画，也绘制素描，这些素描被视为独立的艺术作品。因此，他掌握了当时已知的所有技术。他早期的创作仍然受到榜样的影响。如果他当时已经冒险去尝试这样一项艰巨的任务，如《约翰启示录》中的系列插图，他就必须特别努力，尤其要解决对如此众多人物进行清晰安排和分组的困难。在他早期的祭坛画中，受纽伦堡和科尔马学派的

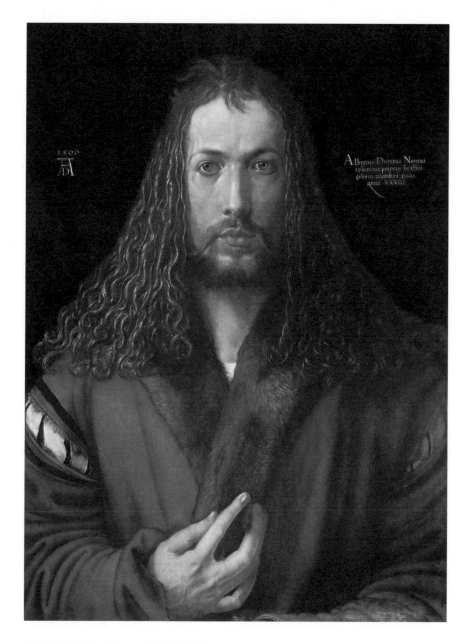

阿尔布雷希特·丢勒，《皮装自画像》

1500 年， 67.1cm×48.9cm，椴木板油画

慕尼黑，古代绘画陈列馆

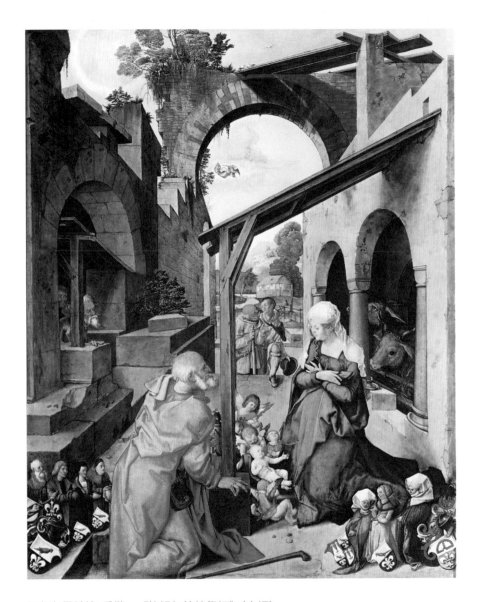

阿尔布雷希特·丢勒，《鲍姆加特纳祭坛》（中幅）

1502—1504 年，155cm×126cm，石灰板油画

慕尼黑，古代绘画陈列馆

影响仍然是显而易见的。这一点尤其显见于《圣母祭坛》（1496 年左右）、《哀悼基督》（1498 年左右）和《保姆加特纳祭坛》（1503 年左右）。但在《三王来拜》（大约1504 年）中，他已经完全脱离了榜样的影响。这一创作时期的其他重要作品是《受难》，这是由十一幅黑色钢笔画构成的系列画作（1504 年），他以明暗对比的方式在绿色纸上绘制而成，而能证明他的技能和不断增长的自信心的作品则是《自画像》（1500 年）。

丢勒第二次去威尼斯的直接原因是那里的一位德国商人委托他为圣巴塞洛缪教堂定做一件祭坛作品。他在 1506 年初就开始了这项工作，但由于有大量的人物形象需要慎重考虑，这项工作直到秋天才完成。这幅被冠以《玫瑰花冠的祭礼》名字的油画后来被鲁道夫二世（Rudolf Ⅱ，1552—1612 年）买下，并被带到了他在布拉格的住所。

在丢勒返回纽伦堡后创作的绘画作品中，他头脑清醒地保持了遵循内心和灵魂真实体会的品质，但仍然采用了威尼斯的色彩。他的艺术品位也得到了很大的改变，无论是在裸体还是在长袍的处理上都在不断进步，长袍的褶痕越来越不同于哥特式艺术中皱巴巴的烦琐样式。这种转变在1507 年至 1511 年创作的作品中最为明显。这些作品主要包

括两块比真人略大的单幅版画《亚当和夏娃》（1507 年）。还有《万人殉道》（1508 年）、《海勒祭坛》（1508 年左右，在画中，圣母升天图位于中央，捐助者夫妇位于两侧屏板），以及《万圣节》（1511 年）。在接下来的几年里，他不得不靠制作铜版画、素描版画和小作品来谋生。在这段时间的大量作品中，有三幅铜版画在很长一段时间里都无法被解释：《骑士、死神与魔鬼》《书房中的圣哲罗姆》和《忧郁》，最后一幅描述了一个高大健壮的有翼的女子，她周围堆满各种科学仪器，陷入沉思。丢勒很可能是在阐述自己的经历，以及他关于人类之谜的思考。

在纽伦堡，作为肖像画家，他还创作了两幅杰作：《雅各布·穆费尔像》（1526 年）和《希罗尼穆斯·霍尔茨舒尔像》（1526 年）。后者是宗教改革活动的追随者，丢勒很可能也倾向于宗教改革。他绘制《四使徒》的想法可能也源自这种考虑，该画也是他的艺术中最伟大的杰作。这不仅是对基督耶稣教诲中作用最大的四位使徒画像的描绘——一幅屏板上是彼得和约翰，另一幅是马克和保罗——更同时是对这四人性情的描绘，他根据当时的心理学知识描述了人类的四种性格：彼得和约翰的冷漠（黏液质）和忧郁（抑郁质），马克和保罗的暴躁（胆汁质）和乐观（多血质）。

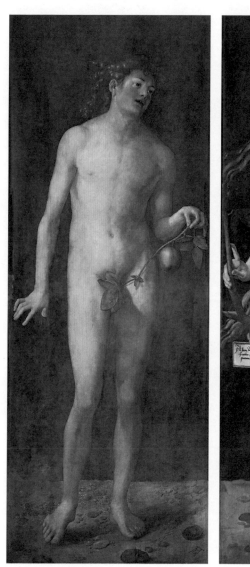
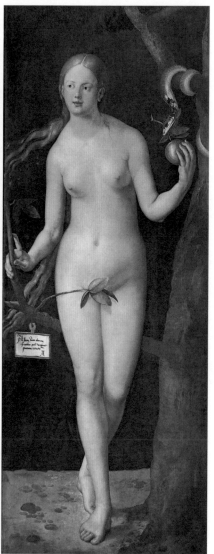

阿尔布雷希特·丢勒，《亚当和夏娃》

1507 年，20.9cm×8.2cm，布面油画
马德里，普拉多博物馆

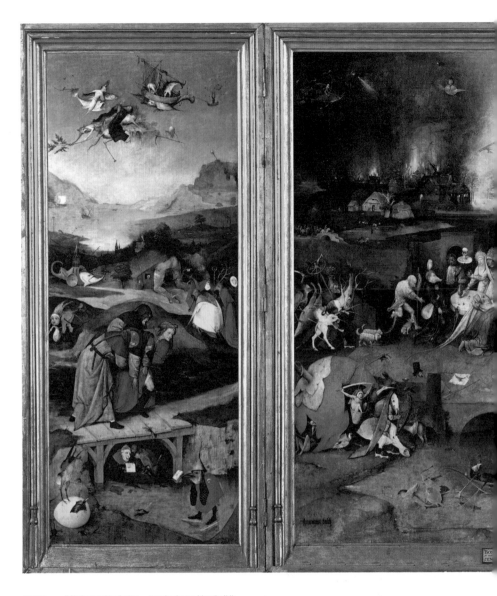

博斯，《祭坛画的内部，圣安东尼的诱惑》

131cm×238cm，板面油画

里斯本，国家美术馆

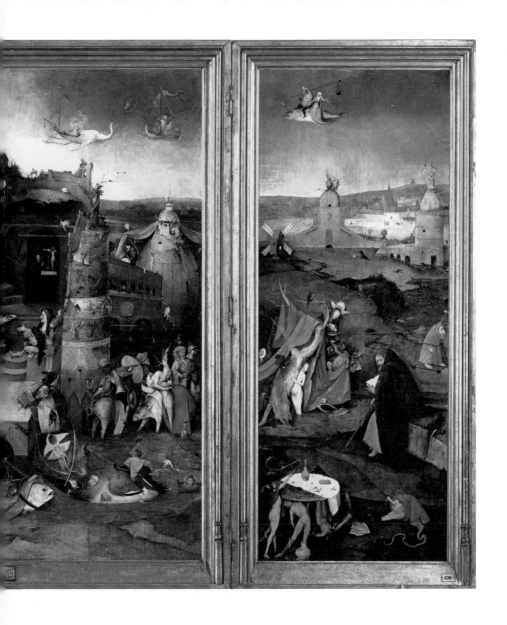

小汉斯·霍尔拜因

除了阿尔布雷希特·丢勒，16世纪德国无可争议的第二位大师是小汉斯·霍尔拜因（Hans Holbein the Younger，1497—1543年）。与丢勒不同的是，霍尔拜因是德国文艺复兴的真正大师，因为他知道如何从中世纪传统中解放自己，并最终实现对自然的绝对客观模仿。从1515年起，他开始在巴塞尔做文字剪辑的绘图师，这使他熟悉了古典时期的知识，他创造了自己早期的第一件艺术品，双人肖像画《雅各布·迈耶·祖姆·哈森和他的第二任妻子多罗特娅·坎嫩吉塞尔》（1516年）。在很长一段时间里，这幅肖像画是那种类型肖像画中无与伦比的范例，在这类肖像画中，画家扮演着一个完全从属于他所描绘的人物个性的角色。在复制所有表象过程中遵循的客观性与心理洞察力相结合，最终将人的内在转化为外在。霍尔拜因显然拥有这种无限能力，这使他从那个时代所有肖像画家中脱颖而出。他当然可以被认为是一个绘画心理学家，其出色程度在其《鹿特丹伊拉斯谟像》（1523年）中显而易见。

他的早期作品包括祭坛画《受难》（大约1523年）。该画左边屏板的外侧包括《嘲弄基督》和《橄榄山上的基督》，内侧是《十字架上的基督》和《犹大的吻》。右侧屏板的

外侧描绘了基督受刑和埋葬基督，右边屏板的内侧是彼拉多面前的基督和耶稣受难图。

霍尔拜因受巴塞尔市长（1526/1530 年）委托绘制了《达姆施塔特的圣母》，这是他的私人教堂的祭坛画，描述了雅各布·迈耶和他的妻子、儿子及女儿。按照当时的风俗，市长是第二次结婚，因此他已故的妻子被画在右边的现任妻子旁边。

霍尔拜因对古典艺术如此热情，以至于他要发现一个更伟大的美的理想，他一直试图追随这个理想。因此，他徒步穿过阿尔卑斯山来到意大利北部。在他的作品中，意大利文艺复兴的影响开始显现，尤其是在画作《索洛图恩的圣母》（1522 年）中显露得更为明显。在结构和组合方式上，它与德国同行乔尔乔内的作品《卡斯泰尔弗兰科的圣母》相同。加冕的圣母被两位圣徒包围，他们是主教乌尔苏斯和身穿当代骑士盔甲的罗马武士马提努斯。

霍尔拜因的工作能力只能用年轻人不知疲倦的热情来解释，他在旅行前后一直到 1526 年这段时间里创作了大量的油画和素描作品，这些画很难被忽视。在 1526 年去英国旅行之前，他为一系列大型绘画创作了素描作品。其中有《旧约》上的 45 幅插图和《死神之舞》中的著名画作。在这些画作中，

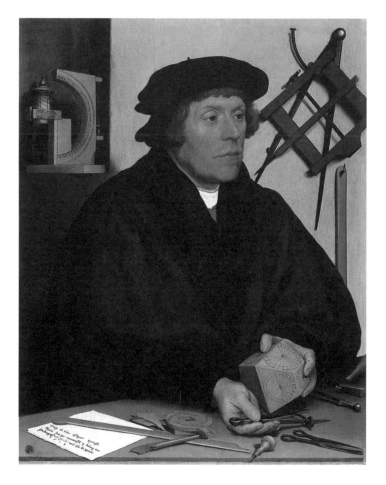

小汉斯·霍尔拜因，《尼古拉斯·克雷泽的肖像》

1528 年，83cm×67cm，木板蛋彩画

巴黎，卢浮宫博物馆

他的基本思想是，死神从来不知道阶级区别，他将用同样无情的镰刀割除教皇、皇帝、王子、农民、市民和乞丐的生命。

老卢卡斯·克拉纳赫

德国文艺复兴时期画家中的第三位大师是老卢卡斯·克拉纳赫（Lucas Cranach the Elder，1472—1553年），他很快就获得了很高的声誉，由于他以自己的名字和绘画符号"有翼蛇"为标记创作了大量令人难以置信的作品，他也因此变得富有起来。这些作品包括大小祭坛画，对寓言、历史和神话的描绘，民俗画，大量的版画，尤其是萨克森王子及其家人的肖像画，以及改革者路德、梅兰希顿和布根哈根的肖像画。作为一幅纯粹的艺术画，《流亡埃及途中小憩》是1504年以来克拉纳赫所有作品中无与伦比的。直到他生命的最后几年，他才焕发出类似的艺术能量，那时他最好的艺术作品据说是他77岁时的《自画像》（1550年），以及魏玛镇教堂多翼祭坛中的画（1552/1553年）。尽管如此，在维滕堡的头20年里，他还是创作了一系列油画，这些油画非常接近《流亡埃及途中小憩》，如果我们想得到一幅真正的克拉纳赫艺术的绘画作品，就必须参考这些油画。他对圣母的精彩描绘包括《苹果树下的圣母》（1520/1526年）

和《圣母子与葡萄》（1534 年）。他的宗教虔诚程度和深度也可以从《十字架上的基督》的描绘中看出。然而，他也用艺术为改革者服务。起初，他传播了马丁·路德的木版画，不久后一位在埃森纳赫·瓦特堡从事《圣经》翻译工作的年轻贵族约尔格也起到了同样的作用，结果这些版画在改革推进进程中的市场需求量越来越大，最后在他的车间里进行了大规模生产。老卢卡斯·克拉纳赫于 1553 年 10 月 16 日去世。

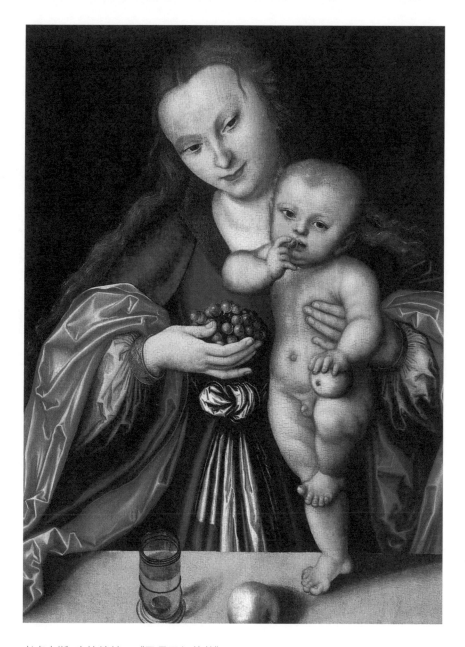

老卢卡斯·克拉纳赫，《圣母子与葡萄》

大概在 1535 年或之后，71.2cm×52.1cm，板面油画

华盛顿特区，国家美术馆

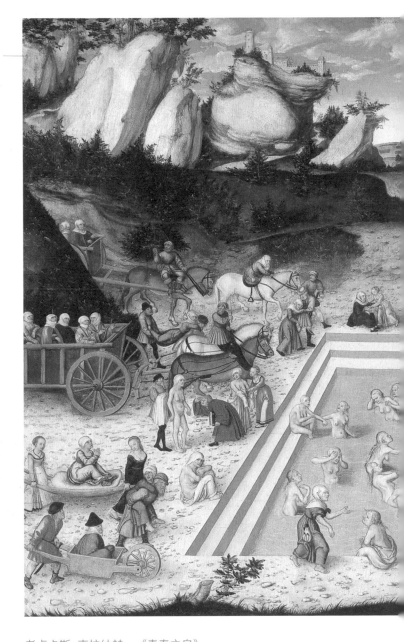

老卢卡斯·克拉纳赫，《青春之泉》

1546 年，122.5cm×186.5cm，石灰板油画

柏林，国家博物馆

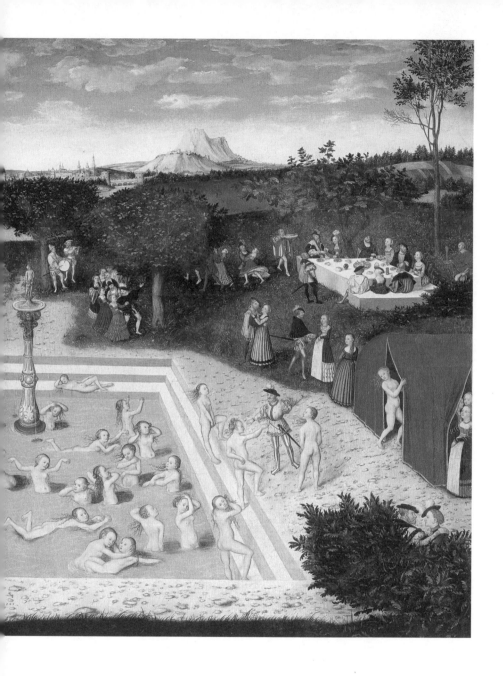

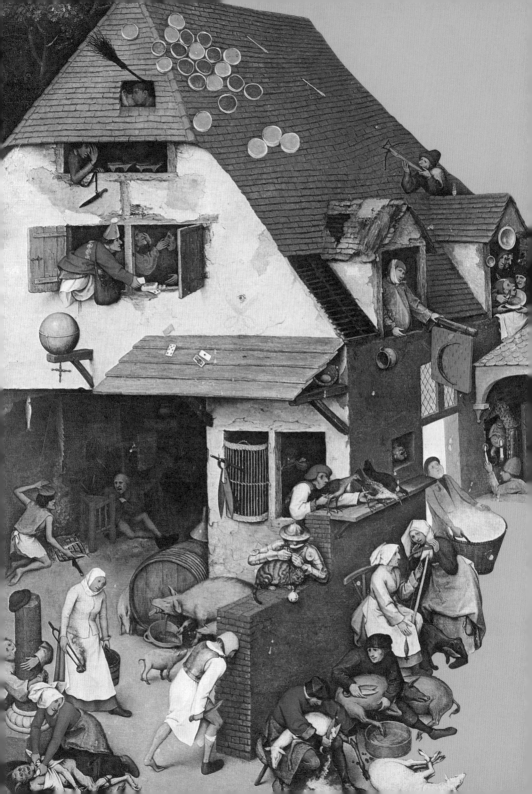

尼德兰文艺复兴艺术

Renaissance Art
in the Netherlands

RENAISSANCE

在尼德兰，绘画作为艺术的主要形式有着与德国类似的基础，并同德国一样经历了相同的转变。不同之处在于，与意大利相比，尽管政治宗教处于分裂状态，但尼德兰实现了国家层面的成就，它带来了一个艺术史上独一无二的全盛时期，使尼德兰成为 17 世纪欧洲艺术的焦点。

这种分裂的开始要追溯到 15 世纪末，在这个时期，新一代艺术家出现了，他们已经发现尼德兰现实主义的创始人凡·爱克兄弟和罗希尔·范·德·魏登（Rogiers van der Weyden）所采用的形式过于狭隘和笨拙，并努力进行有改进性的复制。

凡·爱克兄弟——胡伯特和扬来自马斯特里赫特附近。扬可能在 1432 年搬到了佛兰德斯的经济中心布鲁日，他在那里生活直至去世。从他留下的作品来看，在这段时间里，他为宫廷官员和贵族们做了许多艺术创作工作，后来甚至以终止工作威胁宫廷。而当时，由于资金短缺，他没有得到任何报酬。据《圣约翰启示录》可知，根特祭坛是一座有翼的两层祭坛，《根特祭坛画》由十二块可移动的两面作画的屏板构成，描绘了神秘羔羊的祭拜仪式。祭拜仪式占据了中间画面的下半部分。在上半部，上帝正襟危坐在玛丽和约翰之间。神界通过翼板上的场景和人物的安排与

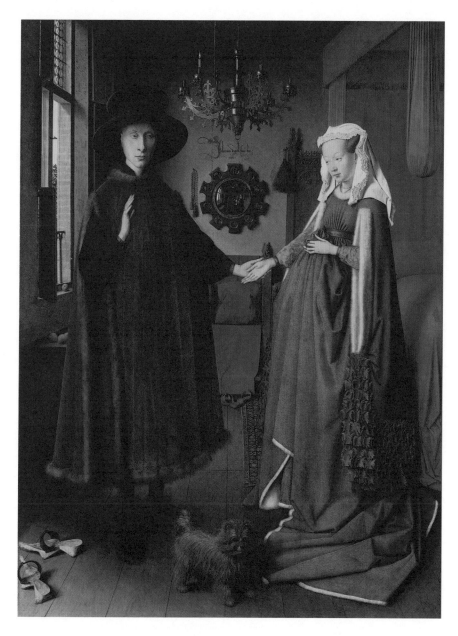

扬·凡·爱克，《乔瓦尼·阿尔诺芬尼和他的妻子》

1434 年，82.2cm×60cm，橡木板油画

伦敦，国家美术馆

俗界分离。中心画面下半部分羔羊的崇拜画面由两对翼板镶边。基督的战士们正从左边接近公正的法官们，而在右边，神圣隐士带着保罗和安东尼以及朝圣者，他们由高大的克里斯托弗带领，以便能够参加对羔羊的膜拜仪式。当两翼合拢时，可以在上半部分看到哥特式房间的《圣母领报》，这个房间有拱形的窗户，透过窗户可以辨认出一座城镇的房屋，而在下半部分可以看到四个人物。

在完成这幅复杂的作品之后，扬·凡·爱克在他生命的最后几年里主要从事个人肖像画。这些作品也包括油画《罗林长官的圣母》（1435 年）。扬·凡·爱克的宗教绘画在对圣母的描绘上被后来的其他艺术家超越，但是他的肖像画，如《红衣主教阿尔贝加蒂》（1431/1432 年）、《简·德·勒乌像》（1435 年左右）或《玛格丽塔·凡·爱克像》（1439 年），在描绘的活力和生动性上几乎无法被超越。

然而，尼德兰的绘画主要是由罗希尔·范·德·魏登进一步发展而来的。他主要在布鲁塞尔和勒文工作，在那里，他建立了布拉班特画派，培养了一些重要的艺术家。例如，在他早期作品《耶稣降生》（1435/1438 年）和《圣卢卡斯画圣母像》（1440 年）中，他的艺术方向变得相当清晰。

许多重要的艺术品都归功于他。也正是在这个时候，他显然对风景画有了领悟，这在《圣卢卡斯画圣母像》中非常明显，在该画中透通过一扇开着的窗户，我们可以看到风景如画的河流景观。相比之下，《卸下圣体》（约1443年）则完全不同，画中暖色的真人大小的人物被画在金色的背景之上。每一种可以表达的痛苦感都被画进这些人物之中。

范·德·魏登最重要和最高产的学生之一是汉斯·梅姆林（Hans Memling，1433/1440—1494年），相对于灵魂，他更倾心于美感。他的主要艺术作品之一《圣乌尔苏拉祭坛》（1489年），是一个哥特式教堂形式的圣骨匣，该作品在两个长长的侧面上展示了圣乌尔苏拉生活的三幅肖像。梅姆林的其他主要作品是三联画《最后的审判》（1466/1473年）、三联画《亚历山大圣凯瑟琳的神秘婚礼》（1479年）、《从拜恩图姆到大圣马丁教堂的科隆莱茵河》（1489年）和吕贝克的祭坛三联画《圣玛丽教堂》（1491年）。

在16世纪的尼德兰北部省份，存在着一种更为严肃和严厉的精神，这种精神不允许有更幽默的运动和活跃的公众情绪。这一把强调实事求作为思想方向的最重要的代表人物是画家、绘图师和铜版画家路加斯·范·莱登（Lucas van

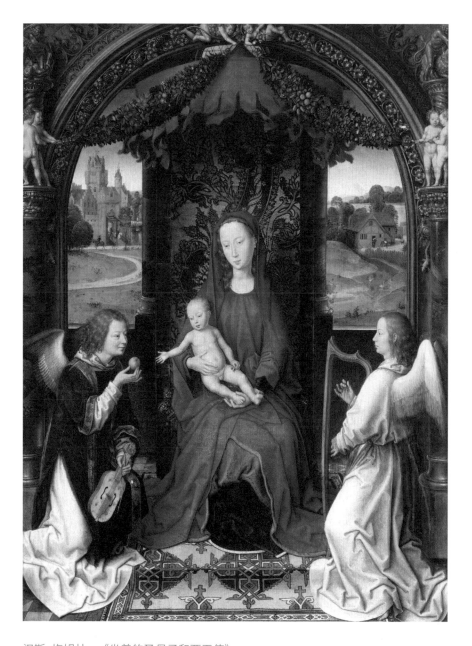

汉斯·梅姆林，《坐着的圣母子和两天使》

约 1480 年，57cm×42 cm，板面油画

佛罗伦萨，乌菲齐美术馆

Leyden，1494—1534 年），他经常被比作阿尔布雷希特·丢勒，因为他处理的主题与之相似。他的现实主义、脚踏实地的思想支配着他诸多的铜版画和相对较少的油画，其中《棋手》（1508 年左右）或《治愈盲人杰利克》（1532 年）和一些肖像画表现得尤其突出。

他还倾向于把圣经画成一种历史时代的反映，或是更高社会阶层的公共节日或娱乐。

只有希罗尼穆斯·博斯发展出尼德兰绘画中的讽刺元素，他和范·莱登具有同等的影响力。博斯喜欢用丰富的想象力描绘那些被最终审判的人受到的惩罚，复活那些可怕的幽灵和邪恶人物——让那些该死的人在大锅里沸腾，用各种炽热的酷刑工具折磨他们，把当时传教士传播异端邪说带来的威胁变成精彩的展示。这些展示被制成铜版画，并以这种方式迅速流行起来。勃鲁盖尔的一个儿子，小彼得·勃鲁盖尔，专攻描绘这些地狱折磨的场景，因此得到了"地狱的勃鲁盖尔"的绰号。

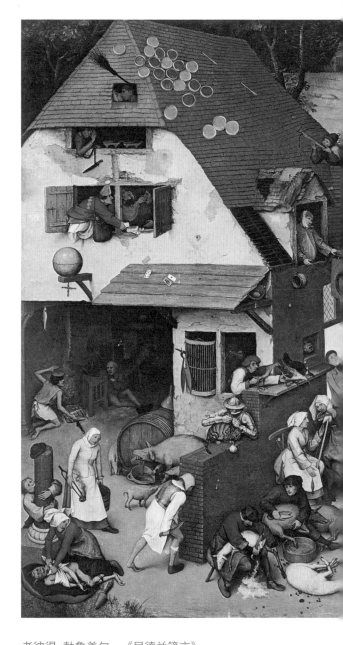

老彼得·勃鲁盖尔，《尼德兰箴言》

1559 年，117cm×163.5cm，木板油画

柏林，国家博物馆

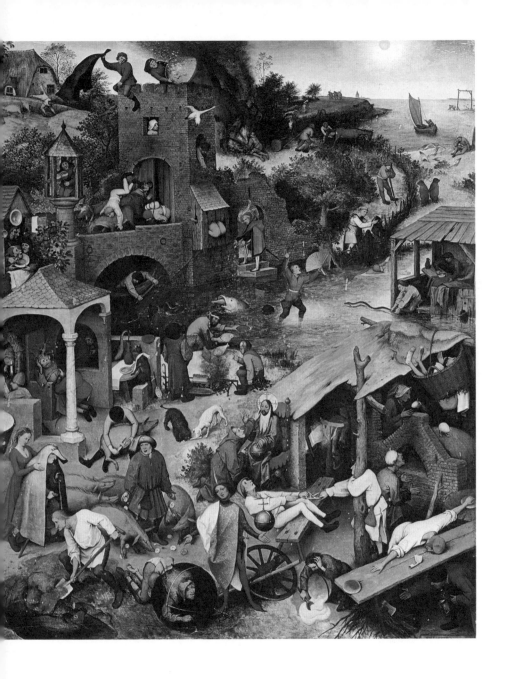

图书在版编目（CIP）数据

文艺复兴 /（德）维多利亚·查尔斯
（Victoria Charles）编著；孔梅，刘晓民译. -- 重庆：
重庆大学出版社，2021.1
（简明艺术史书系）
书名原文：Renaissance
ISBN 978-7-5689-1891-6

Ⅰ.①文… Ⅱ.①维…②孔…③刘… Ⅲ.①文艺复
兴—艺术史—世界 Ⅳ.① J110.9

中国版本图书馆 CIP 数据核字（2020）第 062881 号

简明艺术史书系

文艺复兴
WENYI FUXING

［德］维多利亚·查尔斯　编著

孔梅　刘晓民　译
总 主 编：吴　涛
策划编辑：席远航
责任编辑：席远航　　版式设计：琢字文化
责任校对：张红梅　　责任印制：赵　晟
＊
重庆大学出版社出版发行
出版人：饶帮华
社址：重庆市沙坪坝区大学城西路 21 号
邮编：401331
电话：（023）88617190　88617185（中小学）
传真：（023）88617186　88617166
网址：http://www.cqup.com.cn
邮箱：fxk@cqup.com.cn（营销中心）
全国新华书店经销
重庆新金雅迪艺术印刷有限公司印刷
＊
开本：890 mm×1240mm　1/32　印张：3.375　字数：62 千
2021 年 1 月第 1 版　2021 年 1 月第 1 次印刷
ISBN 978-7-5689-1891-6　定价：48.00 元

版权声明

The simplified Chinese translation rights arranged through Rightol Media（本书中文简体版权经由锐拓传媒取得 Email:copyright@rightol.com）

版贸核渝字（2018）第 208 号